53件作品摺出

日本紙藝大師
nanahoshi

漫步歐洲玩摺紙

Europe

高橋奈菜◎著　彭春美◎譯

漫步歐洲
玩摺紙

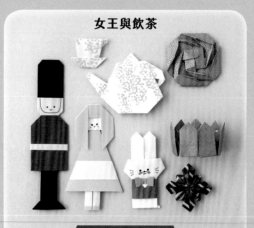

女王與飲茶

英國 p.54

United Kingdom

Netherlan

咖啡和時尚

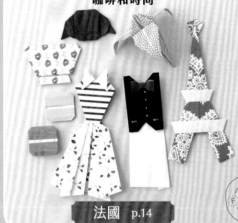

法國 p.14

FRANCE

France

Switzerland

熱情與朝聖

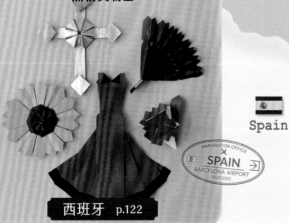

西班牙 p.122

SPAIN

Spain

阿爾卑斯的大自然

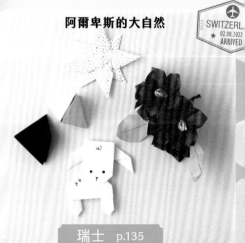

瑞士 p.135

Norway

Finland

Sweden

Denmark

Germany

Italy

北歐　p.32

森林和精靈

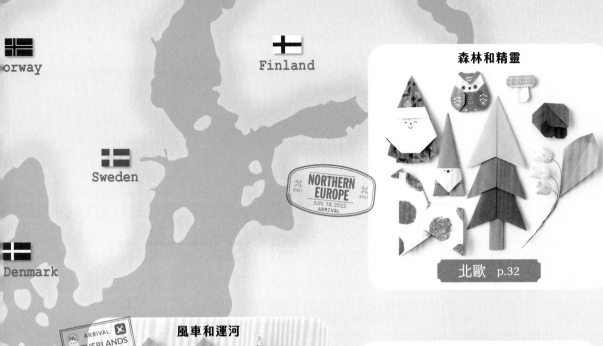

NORTHERN EUROPE
JUN. 18. 2022
ARRIVAL

風車和運河

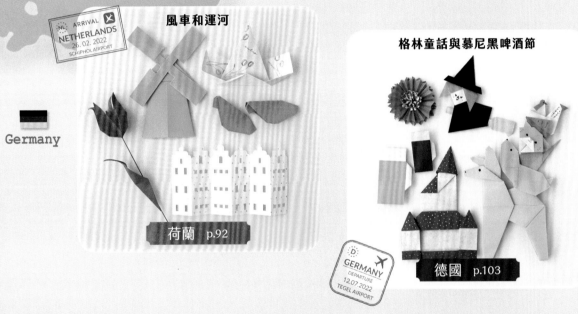

NL ARRIVAL
NETHERLANDS
26. 02. 2022
SCHIPHOL AIRPORT

荷蘭　p.92

格林童話與慕尼黑啤酒節

D
GERMANY
DEPARTURE
12.07.2022
TEGEL AIRPORT

德國　p.103

飲食與面具節

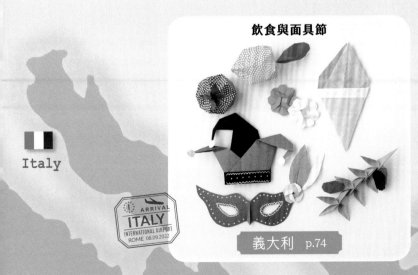

I ARRIVAL
ITALY
INTERNATIONAL AIRPORT
ROME 08.09.2022

義大利　p.74

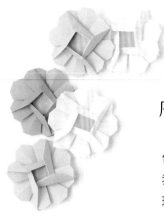

序

你好。

我是紙工藝作家&插畫家的高橋奈菜。感謝你購買《漫步歐洲玩摺紙》這本書。

本書是以歐洲各國著名的建築物、特產、自然景觀、民族風雜貨、具特色的花和動物,以及文化事物等為主題,構思出來的摺紙作品。

看到作品,我想,讓你會自然而然就知道「就是那個國家!」的應該很多。

前幾年,想要出國比較難,藉由網路和書籍等瀏覽國外的照片,來讓自己思緒馳向遠方的人應該不少吧!

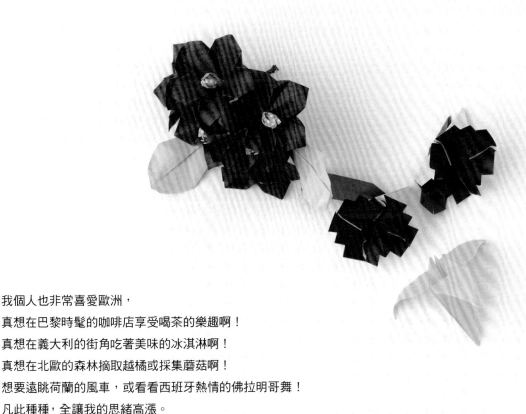

我個人也非常喜愛歐洲，
真想在巴黎時髦的咖啡店享受喝茶的樂趣啊！
真想在義大利的街角吃著美味的冰淇淋啊！
真想在北歐的森林摘取越橘或採集蘑菇啊！
想要遠眺荷蘭的風車，或看看西班牙熱情的佛拉明哥舞！
凡此種種，全讓我的思緒高漲。

這是本傾注了這些心情的摺紙。
各位讀者，要不要也試著以旅行的心情來摺紙呢？

如果本書能成為各位認識歐洲各國的契機，對各個國家懷抱興趣，
那就太好了。

高橋奈菜

※這些花是在本書中出現的歐洲各國國花（被認為是象徵該國的花）。至於各是哪一個國家的國花，請於各國的頁次中確認。瑞士有兩種國花（對於國花有諸多說法）。

Contents

★是難易度的參考。數量越多難度越高。
▶ 表示有摺法影片可看。

咖啡和時尚
法國
14

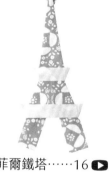
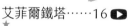

森林和精靈
北歐
32

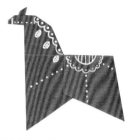
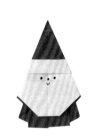

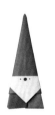
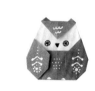

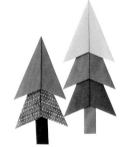

paper craft

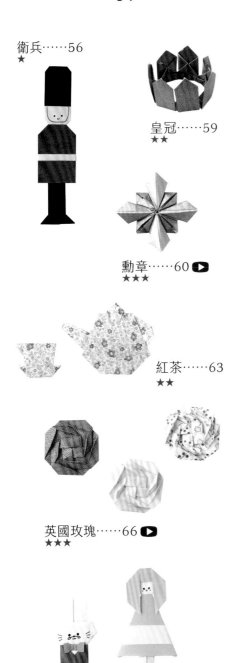
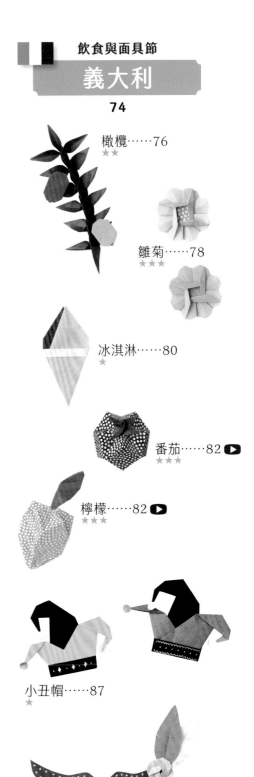

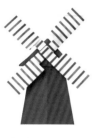
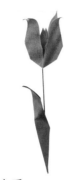

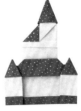
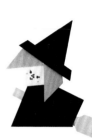

歐洲的幸運小物

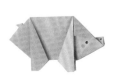

基本摺法和記號　匯總並舉例說明基本摺法和記號的規則。

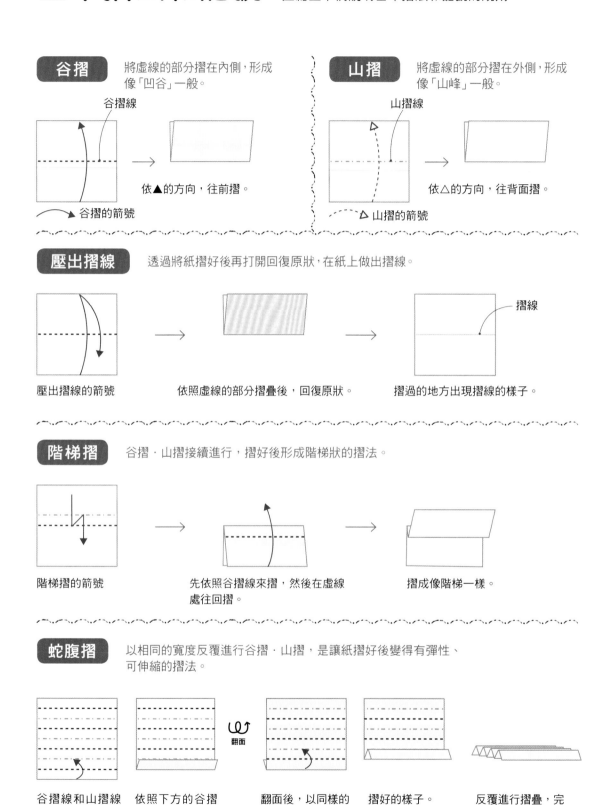

谷摺　將虛線的部分摺在內側，形成像「凹谷」一般。

谷摺線

依▲的方向，往前摺。

谷摺的箭號

山摺　將虛線的部分摺在外側，形成像「山峰」一般。

山摺線

依△的方向，往背面摺。

△ 山摺的箭號

壓出摺線　透過將紙摺好後再打開回復原狀，在紙上做出摺線。

摺線

壓出摺線的箭號

依照虛線的部分摺疊後，回復原狀。

摺過的地方出現摺線的樣子。

階梯摺　谷摺·山摺接續進行，摺好後形成階梯狀的摺法。

階梯摺的箭號

先依照谷摺線來摺，然後在虛線處往回摺。

摺成像階梯一樣。

蛇腹摺　以相同的寬度反覆進行谷摺·山摺，是讓紙摺好後變得有彈性、可伸縮的摺法。

翻面

谷摺線和山摺線以相等間隔交互排列的圖。

依照下方的谷摺線做摺疊。

翻面後，以同樣的寬度做谷摺。

摺好的樣子。

反覆進行摺疊，完成蛇腹摺的樣子。

打開壓平

從➡處伸入手指，讓紙鼓起形成立體狀，再將（→）的起點和終點對齊，然後將紙壓平。

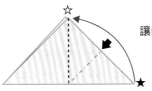

讓山摺線處鼓起。

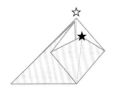

將鼓起的紙往左推，讓★角對齊☆。

角對齊後，將紙壓平的樣子。

摺入內側

這是一種將角（➡所指處）摺入到內側的摺疊法。

依照虛線做山摺，再沿著山摺線將角摺入到內側。

正在將角往內側摺入中。

已經摺入的樣子。

向內壓摺／向外翻摺

「向內壓摺」是分開山摺線形成的部分後，將紙往內部摺入，露出尖端，形成像「鶴」臉的樣子。「向外翻摺」則相反，是沿谷摺線將紙往下摺，蓋住摺痕。

● 向內壓摺

先摺出山摺線後，將紙從左側開口處稍微打開，再將★部分的邊往內側摺入，使得上方尖端部分往箭號方向凸出。

正在摺入的模樣。　完成向內壓摺的樣子。

● 向外翻摺

先摺出谷摺線，將紙從左側開口處打開，再往箭號方向做摺疊（★部分變成山摺）。

正在向外翻摺。　完成向外翻摺的樣子。

依照摺線做摺疊

在紙上壓出摺線後，依照圖中的山摺線‧谷摺線進行摺紙。過程中會有許多成為立體作業的情況。

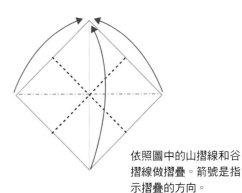

依照圖中的山摺線和谷摺線做摺疊。箭號是指示摺疊的方向。

正依照上圖的摺線進行摺疊中。

摺好的樣子。

所需的材料和工具

沒有使用特殊物品，大多都可以從百元商店或手工藝、文具店、網路商店等購得。

色紙

一般用的是15cm×15cm。不過，書中有些作品會需要裁切色紙來使用，所以最好預先準備好幾種尺寸的色紙，比較方便。你也可以配合作品，用有花紋的色紙，或是拿裁切過的和紙、包裝紙等，加以活用喔！

有花紋的色紙

← 市面上販售的色紙尺寸，從小到大的順序為：5cm、7.5cm、11.5～11.8cm、15cm、17.8cm。

黏膠

從易乾性、黏貼後易於進行微調整等因素來考量，建議使用木材專用膠。管嘴口徑小的比較容易使用。依照紙的材質和使用便利性，也可以選用膠水。

方便作業小工具

要加深摺線時，建議以木製的冰淇淋匙代替刮刀。要在難摺的部分做出摺線和精細作業時，竹籤則非常方便。鑷子和竹籤在細部作業上是相當好用的。

在摺疊處描出痕跡。

其他工具

可以視需要，準備以下的工具。

剪刀

美工刀

切割墊

尺

膠帶
（建議使用紙膠帶）

筆
（最好用墨水不易滲透紙張的筆）

珠針

本書的用法

作品頁與難易度
標明作品摺法的頁碼,並用
★的數量顯示出大致的難易
度。★有一至三個,數量越
多,難度也越高。

國家·地區的作品介紹頁

主題介紹
對各個國家·地區
設定主題,以及介
紹作品。

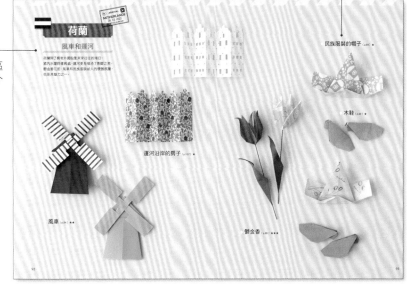

摺法說明頁

影片
附QR Code的作品,都可以在掃描後進入YouTube,
看到實作影片(影片的播放速度和畫質依YouTube的
設定而不同)。
※本書和影片中的摺法,細節部分可能會有所不同。
※請注意:影片可能會無預告的下架。

完成尺寸
大致的尺寸(如果沒有特別
標記,就是不含鐵線長度
的)。可能隨著使用的色紙
或摺紙方法而多少有一點差
異。

使用色紙
容易使用的尺寸都OK,不
過,作品如果是需要組合數
張色紙才能完成的,為了符
合比例,會列出各個色紙的
尺寸——以摺法說明順序為
準。有時也可能使用和一般
標準尺寸不同大小的色紙。

材料·工具
壓出摺線的冰淇淋木匙、細
部作業用的鑷子和竹籤,都
可依照使用的便利性,來適
當使用。

色紙尺寸圖解
色紙的尺寸、怎麼裁切出
所需色紙的大小,都能一
目了然(依照綠色線條裁
切)。

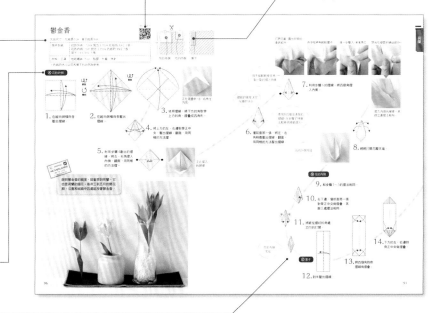

Ⓐ、Ⓑ等記號和色紙尺寸圖
解相呼應。

摺法
步驟和步驟之間的記號,請參照
右方的三點。

翻面	表示下一個步驟必須將色紙翻面後進行。	
轉換方向	表示下一個步驟必須轉換色紙的角度。	
放大	表示下一個步驟開始,放大解說圖示。	

法國

咖啡和時尚

鳶尾花（p.30）★★

時尚的成人都市·巴黎。
建築物和商店、街上的行人、食物……
光是在腦海中想像，內心就雀躍不已。
來把如此令人興奮的主題做成作品吧！

艾菲爾鐵塔（p.16）★

◆ 馬卡龍（p.28）★

男服務生裝（p.22）★★

◆ 可頌麵包（p.25）★

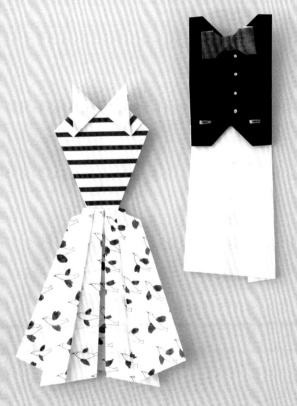

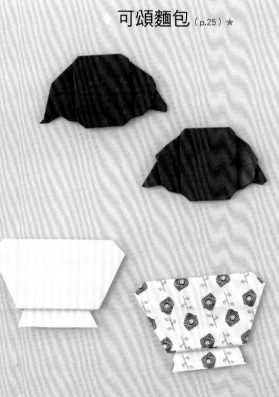

◆ 巴黎女裝（p.19）★★

◆ 咖啡歐蕾（p.25）★

艾菲爾鐵塔

完成尺寸：縱長23cm（使用15cm 色紙時）

使用色紙	自由尺寸 2 張
材料・工具	膠帶或黏膠

A 上層	B 中層	C 下層

A 上層

B 中層

C 下層

A 上層

1. 在縱向與橫向各壓
 出摺線。

2. 將下邊對齊正中
 央，壓出摺線。

3. 將下邊對齊步驟
 2壓出的摺線做
 摺疊。

翻面

4. 左、右邊對齊正
 中央做摺疊。

5. 將★角往外側挪，對齊☆
 邊，然後將色紙壓平。

色紙往外挪開的模樣。直接
壓平。

配合一八八九年巴黎萬國博覽會建造而成，是法
國的象徵，也是熱門景點，至今從全世界前來造
訪的觀光客，已超過三億人。

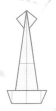

上層完成。

8. 上方突出的三角形，僅前面的紙往右摺。

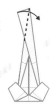

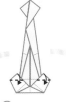

翻面

9. 下方的左、右角往下摺。

B 中層

10. 在縱向與橫向各壓出摺線。

7. 以左上角和右下角的連結線做摺疊。

6. 以上邊正中央和左下角的連結線做摺疊。

摺疊步驟 5 摺好部分的內側。

11. 下邊對齊正中央做摺疊。

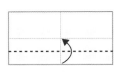

翻面

12. 左、右邊對齊正中央做摺疊。

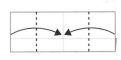

白色部分的內側（隱藏起來的部分）也要摺。

13. 上方左、右的★角，對齊正中央做摺疊。

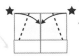

中層完成。

下方露出的三角形，沒有露出也OK。

14. 將★角往外側挪，對齊☆邊，然後將色紙壓平。

正在壓平。

翻面

15. 如圖，將向上突出的角往下摺。

17

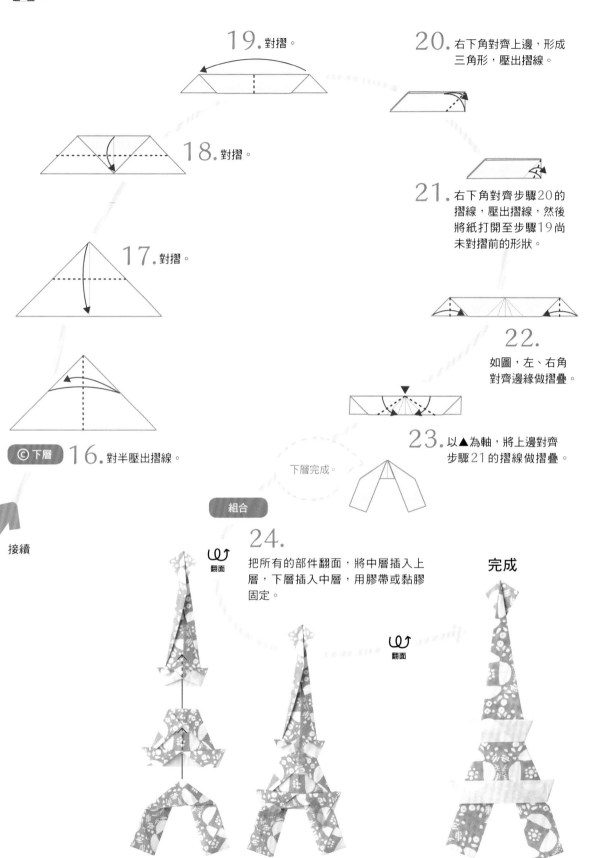

19. 對摺。

20. 右下角對齊上邊，形成三角形，壓出摺線。

18. 對摺。

21. 右下角對齊步驟20的摺線，壓出摺線，然後將紙打開至步驟19尚未對摺前的形狀。

17. 對摺。

22.
如圖，左、右角對齊邊緣做摺疊。

© 下層

16. 對半壓出摺線。

下層完成。

23. 以▲為軸，將上邊對齊步驟21的摺線做摺疊。

接續

組合

24.
翻面
把所有的部件翻面，將中層插入上層，下層插入中層，用膠帶或黏膠固定。

翻面

完成

巴黎女裝

完成尺寸：縱長17cm（使用15cm 色紙時）

使用色紙	女性襯衫・裙子：自由尺寸各 1 張
材料・工具	剪刀、膠帶或黏膠

法國

Ⓐ 女性襯衫

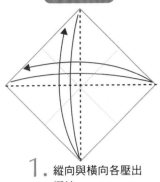

1. 縱向與橫向各壓出摺線。

轉向　翻面

2. 在縱向與橫向各壓出摺線。

翻面

法國是世界時尚中心，每年會舉辦盛大的時裝秀。時尚的巴黎女子，則妝點著街頭。

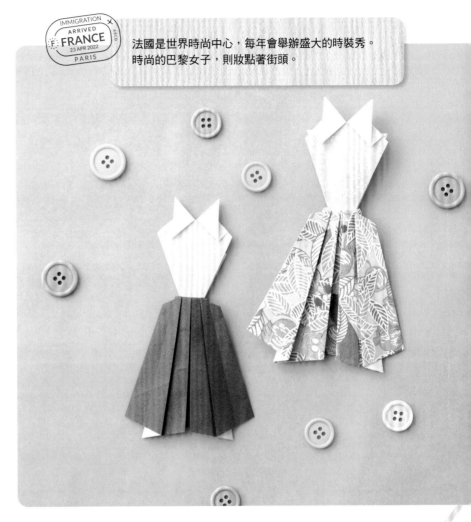

3. 依照摺線，將下邊對齊上邊，摺疊成三角形。

4. 僅前面那一張，將左、右邊對齊正中央，壓出摺線。

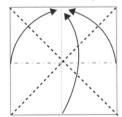

正在摺疊的模樣。
左、右邊往內摺入。

5. 利用步驟4的摺線，將左、右的邊緣摺入內側。

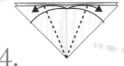

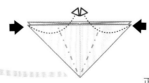

翻面

已經摺入的樣子。

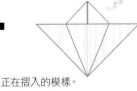

正在摺入的模樣。

9. 利用步驟8壓出的摺線，將
上方的兩個三角形打開，壓
平成四角形。

正在壓平的模樣。

10. 如圖，上方兩個四角形的外側
角，往背面摺，塞入內側。

正在摺的模樣。

摺好的樣子。

8. 將上方的角各自對齊
左、右角，壓出摺線。

翻面

摺好的樣子。

翻面

11. 僅前面那一張，左、右
的☆角對齊正中央的★
做摺疊。

這個時候，圖中深
色處不摺，只摺深色
下面的部分。

12. 如圖，將後面那張
左、右角往下摺，
摺成三角形。

摺好的樣子。

這裡
不摺

正在摺的模樣。

7. 將下方的左、右邊對齊
正中央做摺疊。

翻面

6. 將左、右角對齊下方的
角做摺疊。

女性襯衫完成。

接續

Ⓑ 裙子

13. 在縱向與橫向
各壓出摺線。

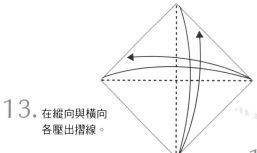

14. 將上方的角對齊
正中央做摺疊。

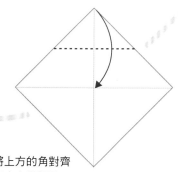

17.
將下方的三角形剪掉。

18.
左、右邊對齊正中央做摺疊。

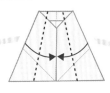

19.
左、右邊對齊正中央做摺疊，然後打開至步驟16尚未摺疊前的形狀。

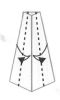

用刮刀清楚的壓出摺線。

16.
將上方的左、右邊對齊正中央做摺疊。

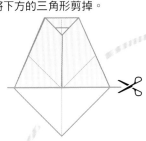

20.
利用壓出的摺線，如圖，重新做出山摺線、谷摺線的摺線。

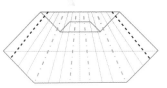

從中央開始，左、右各自向外側照摺線做摺疊。

先將三角形部分對摺，再對齊該摺線來摺，就能漂亮完成。

21. 依照摺線做摺疊。

22.
如圖，將上方稍微往下摺一點，但不重疊到白色部分。

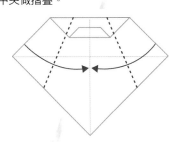

翻面

15.
將步驟14摺出的三角形下方角，如捲紙般摺兩次。每一摺的寬度大約為縱長的1/4。

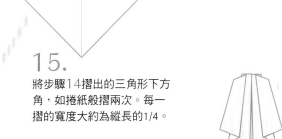

裙子完成。

組合

23.
如圖，將女性襯衫下方的角，插入裙子背面白色的四方袋內，再以膠帶或黏膠固定。

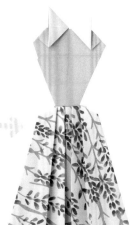

翻面

膠帶

完成

男服務生裝

完成尺寸：縱長12cm

使用色紙	背心・圍裙：7.5cm見方（15×15cm 色紙的1/4）各1張 蝴蝶結：1.25×5cm（5cm 色紙的1/4）1張
材料・工具	膠帶或黏膠、筆（沒有也 OK）

※色紙的大小以背心、蝴蝶結、圍裙的比例為參考。

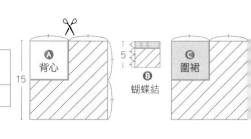

 A 背心

1. 在縱向與橫向各壓出摺線。

2. 左、右邊對齊正中央，壓出摺線。

3. 斜向壓出摺線。

4. 如圖，利用步驟1和2壓出的摺線，做階梯摺。

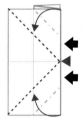

5. 以▲為軸，利用步驟3壓出的摺線，將右邊前面那一張摺成三角形，再壓平成V字形。

巴黎的香榭大道上，時髦的咖啡館林立，在那裡服務的男服務生，靈活的動作同樣令人著迷。

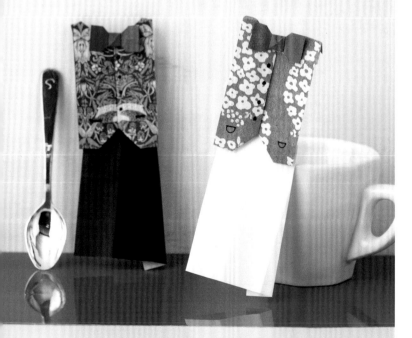

先以▲為軸摺疊上半部，色紙被摺到中間時會形成三角形，再將其壓平，即形成V字形。

用同樣方法摺疊下半部。

7. 對半壓出摺線。

8. 對半摺疊。

放大

背心完成

B 蝴蝶結

建議畫上鈕扣。

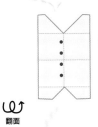

翻面

9. 右邊的兩個角，
對齊正中央壓出
摺線。

10. 利用步驟9壓出的摺
線，將色紙兩端摺入
內側。

11.
先將左邊前面那一
張往右摺疊。背面
的摺法相同。

6. 上方兩個三角形的角摺
一點點就好；下方的三
角形對摺。

12. 先將左邊前面那一張的
兩個角對齊正中央，摺
疊成三角形。背面的摺
法相同。

13. 如圖，將右邊的紙往左、右
打開，★的部分會好像往上
方推出一般。把正中央的三
角形壓平後，形成四角形。

蝴蝶結完成。

開始打開的模樣。

準備把正中央的三角形
壓平的模樣。

已經將正中央壓平成四
角形的樣子。

14. 將左、右兩邊往背面摺疊。

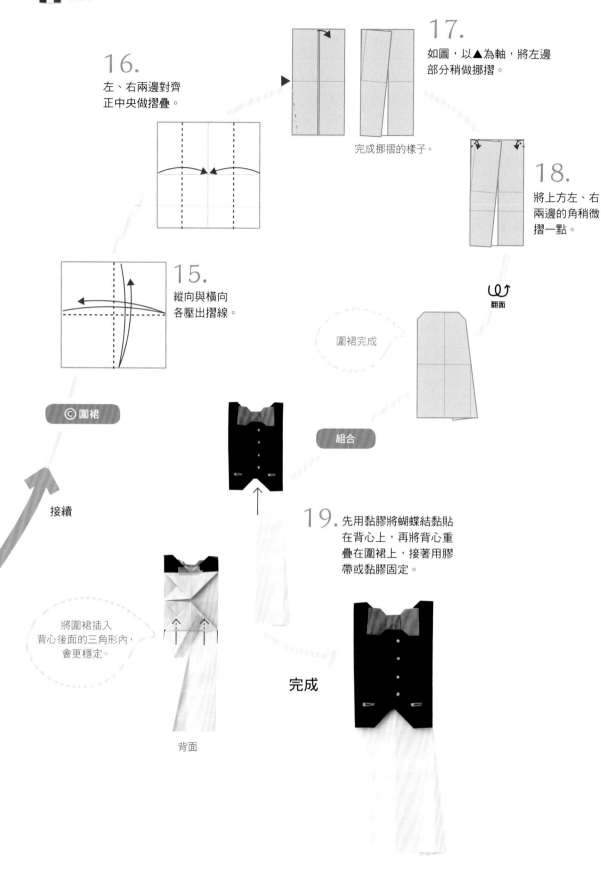

16.
左、右兩邊對齊正中央做摺疊。

17.
如圖，以▲為軸，將左邊部分稍做挪摺。

完成挪摺的樣子。

18.
將上方左、右兩邊的角稍微摺一點。

翻面

圍裙完成

15.
縱向與橫向各壓出摺線。

ⓒ 圍裙

組合

接續

將圍裙插入背心後面的三角形內，會更穩定。

19.
先用黏膠將蝴蝶結黏貼在背心上，再將背心重疊在圍裙上，接著用膠帶或黏膠固定。

背面

完成

可頌麵包&咖啡歐蕾

完成尺寸：可頌麵包10cm 寬、咖啡歐蕾12cm 寬（均使用15cm 色紙時）

使用色紙	【可頌麵包】自由尺寸 1 張 【咖啡歐蕾】自由尺寸 1 張
材料・工具	筆（沒有也 OK）

可頌麵包　　咖啡歐蕾

摺可頌麵包前，先將色紙弄皺，可以提升質感（不弄皺也OK）。

可頌麵包

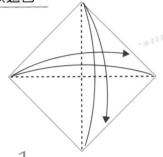

1. 在縱向與橫向各壓出摺線。

2. 將左方的上、下邊對齊正中央摺疊。

3. 將右方的上、下邊對齊正中央摺疊。

奶油香氣濃郁的現烤可頌，加上裝在大碗中的咖啡歐蕾。巴黎的早餐，非此莫屬！

摺好的樣子。

翻面

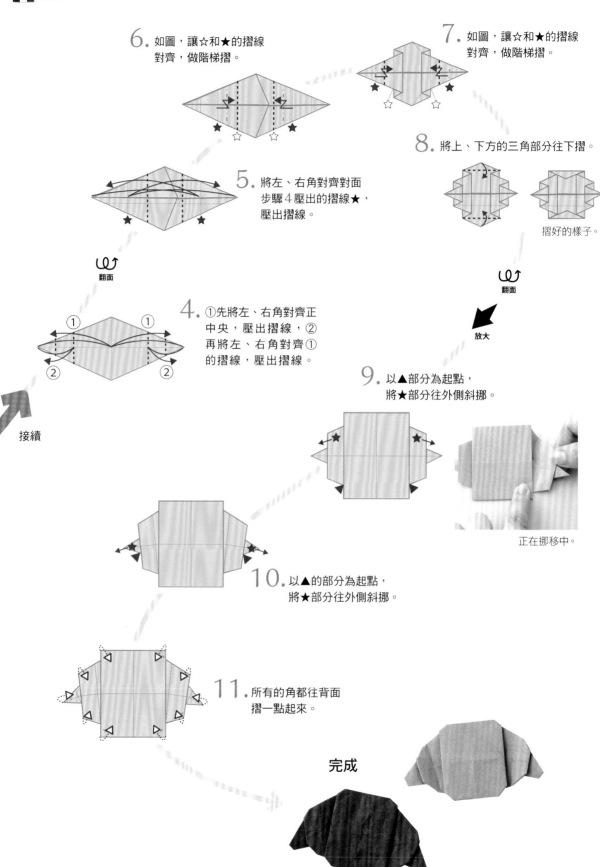

6. 如圖，讓☆和★的摺線對齊，做階梯摺。

7. 如圖，讓☆和★的摺線對齊，做階梯摺。

8. 將上、下方的三角部分往下摺。

摺好的樣子。

5. 將左、右角對齊對面步驟4壓出的摺線★，壓出摺線。

翻面

翻面

放大

4. ①先將左、右角對齊正中央，壓出摺線，②再將左、右角對齊①的摺線，壓出摺線。

接續

9. 以▲部分為起點，將★部分往外側斜挪。

正在挪移中。

10. 以▲的部分為起點，將★部分往外側斜挪。

11. 所有的角都往背面摺一點起來。

完成

咖啡歐蕾

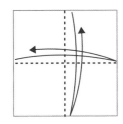

1. 在縱向與橫向各壓出摺線。

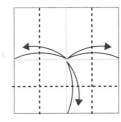

2. 左、右邊和下邊對齊正中央，壓出摺線。

翻面

3. 如圖，將正中央的摺線對齊下方的摺線，做階梯摺。

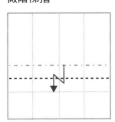

摺好的樣子。

正在打開的模樣。

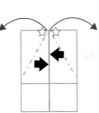

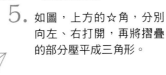

翻面

4. 左、右兩邊對齊正中央做摺疊。

5. 如圖，上方的☆角，分別向左、右打開，再將摺疊的部分壓平成三角形。

6. 如圖，下方的部分做階梯摺。

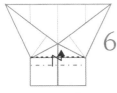

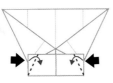

7. 如圖，將手指伸入下方的左、右邊，往內做斜摺，再將打開成三角形的部分壓平。

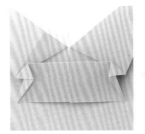

已經壓平的樣子。

8. 上方的左、右角往下摺一點。

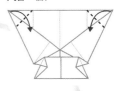

可以在素色紙上畫上花紋。

完成

9. 將上邊稍微往下摺一點。

翻面

法國

27

馬卡龍

完成尺寸：7.5cm 寬（使用15cm 色紙時）

使用色紙	自由尺寸 1 張
材料・工具	無

1. 在縱向與橫向各壓出摺線。

2. 上、下兩邊對齊正中央，壓出摺線。

3. 將上、下兩邊對齊步驟2壓出的摺線做摺疊。

空白處成為奶油的部分。

4. 如圖，上、下兩邊往中間摺，但跟正中央間要稍微有點距離。

翻面

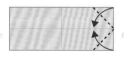

5. 右邊的兩個角對齊正中央做摺疊。

6. 右邊的角對齊正中央做摺疊。

馬卡龍源於義大利，本是簡單的烘焙點心，傳到法國後，經由巴黎糕點師傅的手，進化成內夾奶油的五彩繽紛甜點。現在已經是法國最受歡迎的經典糕點。

7. 左邊往右摺，並稍微重疊在步驟6摺出的角上，再將右邊角插入左邊的空隙內。

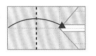

正在插入中。

已經插入的樣子。

翻面

已經摺入的樣子。

8. 將四個角稍微摺入內側。

如果想對奶油部分上色，可以在步驟4的時候夾入不同顏色的紙，或是塗上顏色（也可以使用雙面色紙）。

完成

鳶尾花

完成尺寸：8cm大小（使用15cm 色紙時）

使用色紙	自由尺寸 1 張
材料・工具	竹籤

1. 在縱向與橫向各壓出摺線。

翻面
轉向

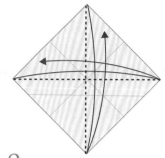

2. 在縱向與橫向各壓出摺線。

翻面

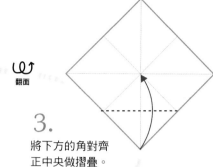

3. 將下方的角對齊正中央做摺疊。

4. 依照摺線做摺疊。左、右角先往內摺，再對齊上方的角，摺疊成四角形。

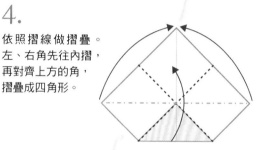

放大

正在摺入的模樣。

5. 下方的左、右兩邊，僅前面那一張對齊正中央做摺疊。

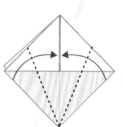

6. 上方的左、右兩邊，僅前面那一張對齊正中央，壓出摺線；下方的角對齊上方的角，壓出摺線。這樣，會有三處壓出摺線。

7. 利用步驟6壓出的摺線，將★處的角各自往下摺。這時，左、右角同時會被打開，再將打開的部分壓平。

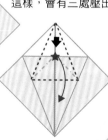

正將右邊打開處壓平的模樣。

從中世紀的法國王朝時代開始，鳶尾花就一直是受人喜愛的國花。圖案化的紋章稱為「fleur-de-lis」，現今仍被拿來作為一種象徵。如果到法國旅行，或許會在某地就看到它喔！

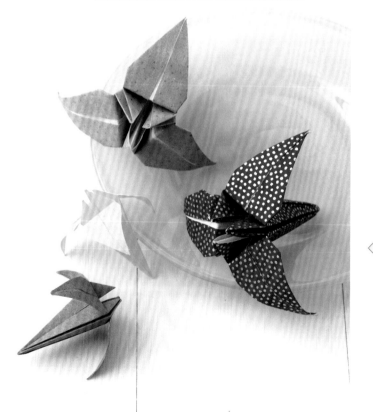

正在摺入的模樣。

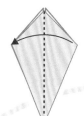

11.
將右邊僅前面那一張往左翻。

12.
上方的左、右兩邊，僅前面那一張對齊正中央，壓出摺線；下方的角對齊上方的角，壓出摺線。這樣，會有三處壓出摺線。

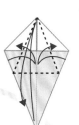

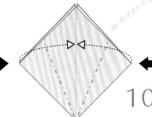

10.
利用步驟9壓出的摺線，將左、右兩邊摺入內側。

13.
利用步驟12壓出的摺線，將★處往下摺，這時，左、右同時會被打開，再將打開的部分壓平。

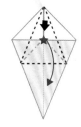

正在壓平的模樣。

9.
下方的左、右邊對齊正中央，壓出摺線。

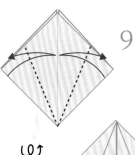

翻面

14.
如圖，將形成的角往上摺。

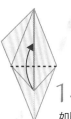

15.
如圖，將左邊突出部分的前面那一張，往右翻。

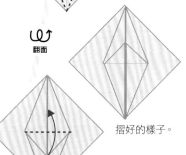

摺好的樣子。

8.
如圖，將形成的角往上摺。

16.
摺法同步驟12～14。

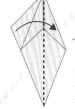

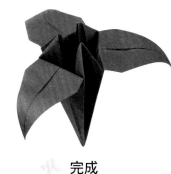

完成

17.
僅前面那一張的右邊往左翻。

形成立體感。

18.
僅前面那一張，將下方的左、右兩邊對齊正中央做摺疊。做完後翻頁，其餘兩處也用同樣的方法摺。

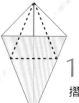

19.
打開上方的角，同時往下摺。其餘的兩處也用同樣的方法摺。

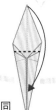

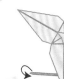

20.
往下摺的部分，可以用竹籤做捲曲，會更有花瓣的感覺。

正在捲曲中。

北歐

森林和精靈

芬蘭、丹麥、瑞典和挪威這四個國家，雖然地處寒冷，卻有許多以自然和奇幻為主題的事物，讓人感覺到溫暖。

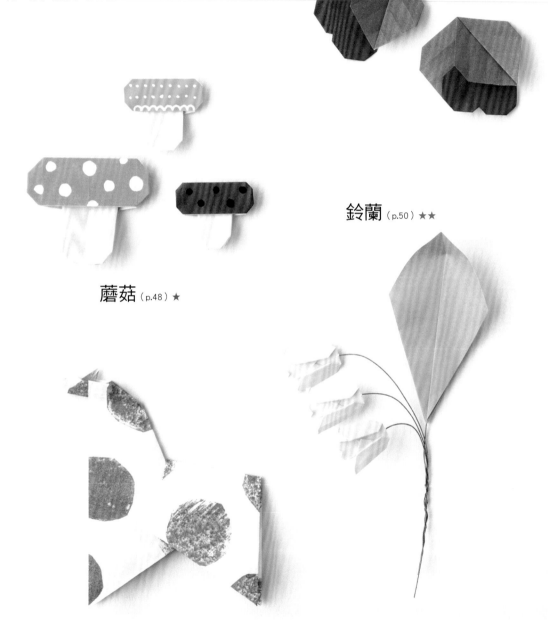

越橘（p.46）★

鈴蘭（p.50）★★

蘑菇（p.48）★

達拉木馬（p.34）★★

尼森小人（p.40）★

貓頭鷹（p.42）★★

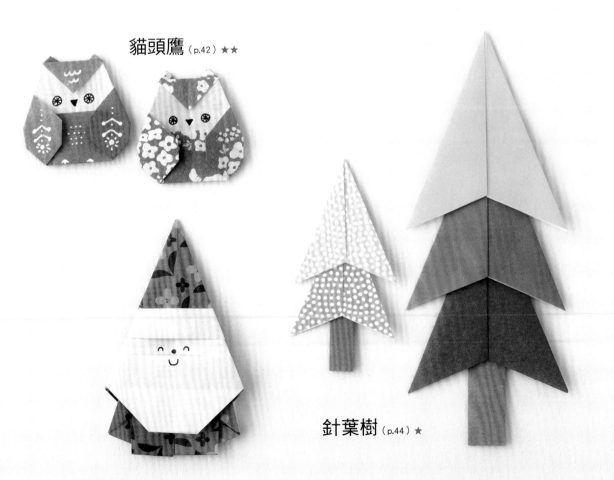

針葉樹（p.44）★

聖誕老公公（p.37）★★

達拉木馬

完成尺寸：縱長12cm（使用15cm 色紙時）

使用色紙	自由尺寸 2 張
材料・工具	黏膠、筆（沒有也 OK）

Ⓐ 頭・前腳　Ⓑ 後腳

Ⓐ 頭・前腳

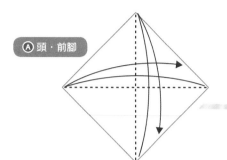

1. 在縱向與橫向各壓出摺線。

2. 上方的左、右邊對齊正中央做摺疊。

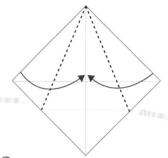

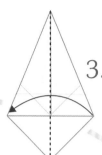

3. 對摺。

正在摺入的模樣。

摺好的樣子。

4. 如圖，以左邊的▲角為軸，將左下方的★邊對齊左上方的☆邊，壓出摺線。

5. 利用步驟4壓出的摺線，將下方的角摺入內側。

在邊上稍微壓出摺線。

6. 如圖，在左、右兩側壓出摺線。左側是將上方的角對齊摺線★，壓出摺線；右側是對齊右下方的角，壓出摺線。

正在壓出右側摺線。

9. 如圖，上方的部分，僅前面那一張往下做摺疊。

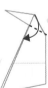

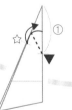

正在進行向內壓摺。

7. 以步驟6壓出的右側摺線邊緣的▲為軸，將①部分的邊，對齊左側摺線邊緣的☆，壓出摺線。

8. 利用步驟7壓出的摺線，做向內壓摺（p.11）。

摺好的樣子。

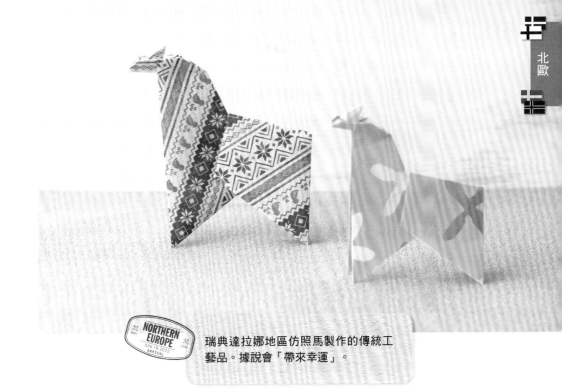

NORTHERN EUROPE

瑞典達拉娜地區仿照馬製作的傳統工藝品。據說會「帶來幸運」。

10.
將形成的四角形
上、下角,對齊正
中央做摺疊。

11.
左邊的角,往右摺
1/3多一點的寬度。

12. 如圖,將步驟11做出
的左、右角稍微往內摺
一點。

13. 將步驟9往下摺的部分摺回去。

頭·前腳
完成。

14. 如圖,順時針扭擰裡面的
★部分,將它向上拉出。

將★部分的背面
摺出到表面,變成耳朵。

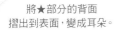

拉出時的內部模樣。

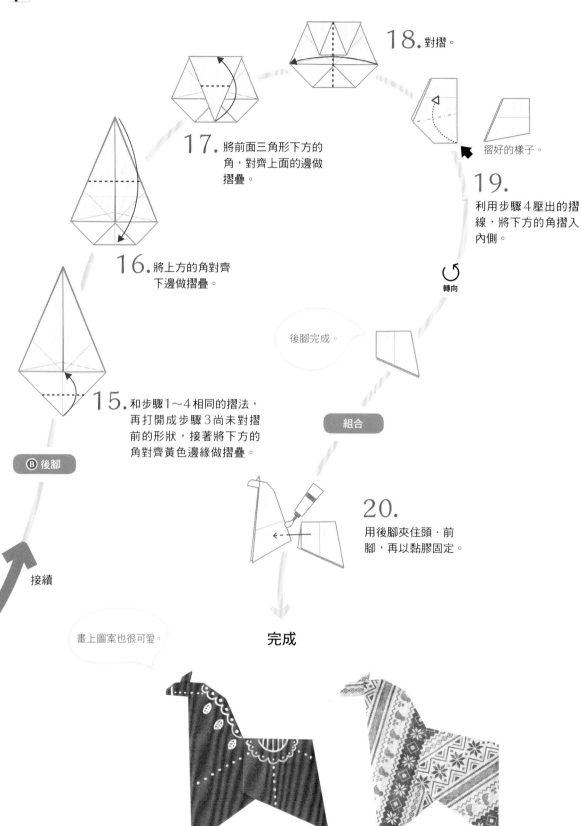

18. 對摺。

摺好的樣子。

17. 將前面三角形下方的角，對齊上面的邊做摺疊。

19. 利用步驟4壓出的摺線，將下方的角摺入內側。

轉向

16. 將上方的角對齊下邊做摺疊。

後腳完成。

15. 和步驟1～4相同的摺法，再打開成步驟3尚未對摺前的形狀，接著將下方的角對齊黃色邊緣做摺疊。

組合

B 後腳

接續

20. 用後腳夾住頭·前腳，再以黏膠固定。

畫上圖案也很可愛。

完成

聖誕老公公

完成尺寸：縱長9cm（使用15cm色紙時）

使用色紙	自由尺寸1張
材料‧工具	筆（沒有也OK）

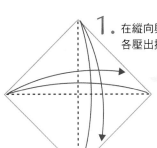

1. 在縱向與橫向各壓出摺線。

2. 將下方的角對齊正中央，壓出摺線。

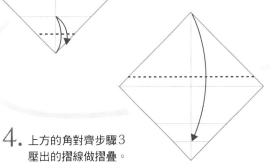

3. 將下方的角對齊步驟2製作的摺線，壓出摺線。

4. 上方的角對齊步驟3壓出的摺線做摺疊。

NORTHERN EUROPE
JUN. 18. 2022
ARRIVAL

芬蘭北部的拉普蘭有個「聖誕老人村」，吸引世界各國無數的觀光客前去造訪，是個每天都可以看到聖誕老公公的村莊。

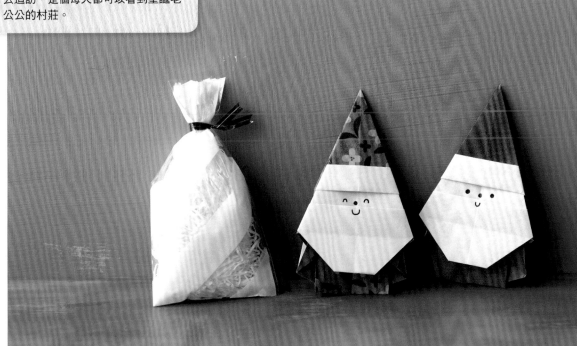

6. 將步驟4摺出的的三角形下方的角，
　 依照右圖①、②的順序摺好後，再利
　 用步驟5壓出的摺線做摺疊。

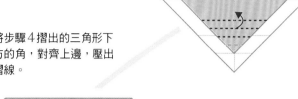

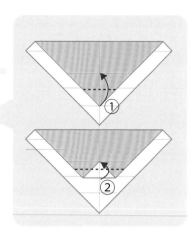

5. 將步驟4摺出的三角形下
　 方的角，對齊上邊，壓出
　 摺線。

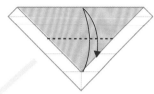

7. 讓☆和★摺線對齊的
　 做階梯摺。

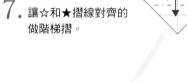

8. 以▲為軸，將上方
　 的左、右角對齊正
　 中央，壓出摺線。

下面的三角形
成為鬍子。

↺
翻面

9. 將步驟8的摺線
　 對齊正中央，做
　 階梯摺。

正在摺的模樣。

放大

10. 將左、右邊對齊
　　 正中央做摺疊。

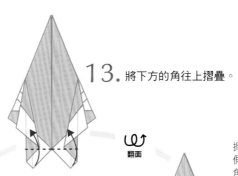

13. 將下方的角往上摺疊。

翻面

掀開鬍子的部分，在內側將右方♥角摺成三角形。

12. 將步驟11摺成袋狀的部分♥打開後壓平。

正在打開♥的模樣。

這個部分成為鬍子。

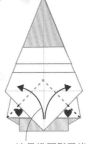

這是掀開鬍子後，摺疊下方♥角時的箭號（參照右方照片）。

14. 掀開鬍子部分，將左、右處的♥角，如箭號般斜向摺疊。

11. 將左、右角對齊正中央做摺疊。

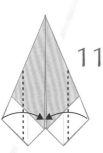

15. 放下鬍子後，將末端往背面摺一點起來。

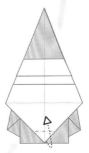

完成

畫上臉更可愛。

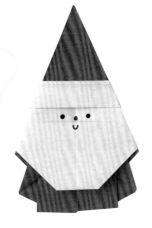

背面

尼森小人

完成尺寸：縱長9cm（使用15cm 色紙時）

使用色紙	自由尺寸 1 張
材料・工具	膠帶或黏膠、筆（沒有也 OK）

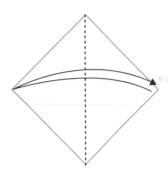

1. 對半壓出摺線。

2. 對摺。

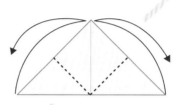

3. 左、右角對齊上方的角，壓出摺線。

4. 以▲為軸，將右下邊對齊☆的摺線、左下邊對齊★的摺線，壓出摺線。

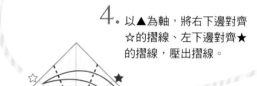

北歐傳說中的森林小精靈。在瑞典稱為「Tomte」，挪威和丹麥稱為「Nisse」，芬蘭則稱為「Tonttu」。

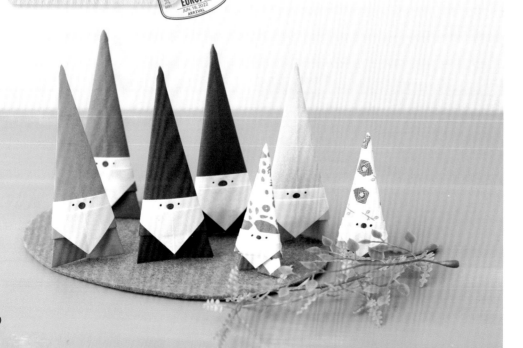

8. 將步驟 7 摺出的三角形，僅前面那一張，下方稍微留下一點空間後往下摺。

7. 將下面那一張的三角形往上摺。

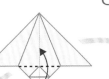

下方的三角形成為鬍子，上方的部分成為臉部。

摺好的樣子。

6. 如圖，下方的角，僅前面那一張，對齊左、右角連線的高度做摺疊。

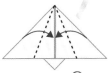

翻面　轉向

翻面

5. 依照摺線做階梯摺。

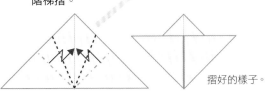

摺好的樣子。

9. 左、右兩邊對齊正中央做摺疊。

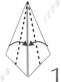

10. 左、右兩邊對齊正中央做摺疊。

放大

11.

將下方左、右兩個三角形向上摺，末端插入步驟 10 摺出部分的空隙間。

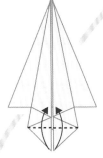

正在將末端插入空隙的模樣。

翻面

完成

可以畫上眼睛和鼻子。

12. 將左、右兩邊往背面摺。摺好後如果很容易回復原狀，也可以用膠帶或黏膠固定。

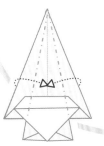

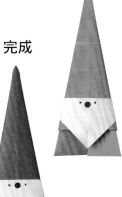

貓頭鷹

完成尺寸：8cm大小（使用15cm 色紙時）

使用色紙	自由尺寸 1 張
材料・工具	筆、尺、竹籤（都沒有也 OK）

摺法的影片

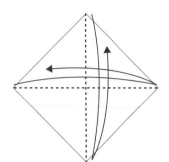

1. 在縱向與橫向
各壓出摺線。

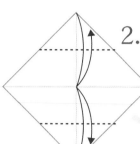

2. 上、下的角對齊正中央，
壓出摺線。

3. 如圖，①：上方的角對齊
步驟 2 製作的下方摺線，
壓出摺線；②：下方的角
對齊步驟 2 製作的上方摺
線，往上摺疊。

翻面

將步驟 3 摺好的地方
先打開，再來摺紙，
會比較容易。

4.
將步驟 3 摺出的三角形
上方的角，對齊下邊，
往背面摺疊。

摺好的樣子。

正在摺的模樣。

5.
將上方的角對齊步驟 3
壓出的摺線做摺疊。

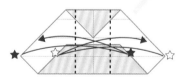

正在壓出摺線的模樣。

6. 將★對齊★、☆對齊
☆，壓出摺線。

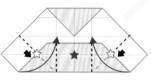

7. 以▲為軸，斜向壓出
摺線。

8. 利用步驟 7 的摺線，讓
左、右兩邊的☆對齊中
間的★，打開下方的
角，然後壓平。

正在壓出摺線的模樣。

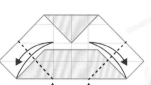

9. 上邊依照摺線做摺疊。

在歐洲，貓頭鷹向來是人們所熟知的「智慧的象徵」。北歐的森林中也有貓頭鷹棲息，並常被用來作為各種物品的圖案。

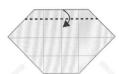

10.

將上方的左、右邊，對齊正中央，壓出摺線。

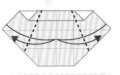

較厚的地方，使用刮刀會比較容易壓出摺線。

正在摺的模樣。

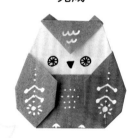

11.

以☆和★的連結線，壓出摺線。

依照製作的方便性，可以用手指壓出摺線，也可以用尺和竹籤壓。

正在用手指壓出摺線的模樣。

用尺和竹籤壓出摺線的模樣。

完成

12.

以▲為軸，利用步驟10和11的摺線做摺疊，然後將上部打開的部分壓平。

正在摺的模樣。

可依喜好畫上臉和圖案。

翻面

13. 如圖，將上方的V字部分稍微摺一點起來。

14. 如圖，將四個角分別往背面摺。

針葉樹

完成尺寸：葉子（單個）縱長10cm、樹幹縱長7.5cm（使用15cm 色紙時）

使用色紙	葉子：自由尺寸 1/2 張、樹幹：葉子的 1/2 大小 1 張
材料·工具	竹籤、膠帶或黏膠（都沒有也 OK）

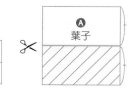 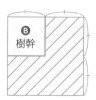

只有北國才有的針葉樹森林，成為動物和植物的搖籃，守護著豐富的大自然。它也是給人溫暖感的北歐設計上不可缺少的木材。

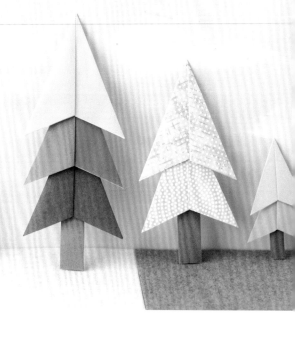

Ⓐ 葉子

1. 對半壓出摺線。

2. 上方的左、右角對齊下邊，壓出摺線。

6. 上方的左、右邊，以▲為軸，對齊★的摺線做摺疊。

3. 對摺。

5. 以▲為軸，步驟4摺過的部分保留不動，將左邊上面那一張翻開。

4. 將右邊對齊步驟2壓出的摺線做摺疊。

葉子完成。
可依設計製作
想要的數量。

使用竹籤整理尖端。

翻面

Ⓑ 樹幹

9. 對半壓出摺線。

摺好的樣子。

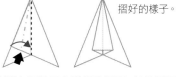

8. 將左邊上面的三角形部分打開，然後壓平。

10. 將左、右兩邊對齊
正中央做摺疊。

翻面

摺好的樣子。

11. 對摺。

樹幹完成。

7. 右側利用摺線做摺疊。

組合

葉子的數量
可依個人喜
好決定。

12. 先將樹葉翻至背面，再將
各個組件插入較小的三角
形空隙間，用膠帶或黏膠
固定即OK。

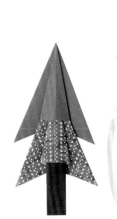

背面已經插入的樣子。

翻面

完成

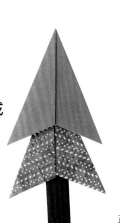

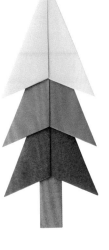

正面

越橘

完成尺寸：13cm大小（使用15cm 色紙時）

使用色紙	果實：葉子的 1/3 大小 1 張、葉子：自由尺寸 1 張
材料‧工具	膠帶或黏膠

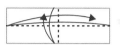

1. 在縱向與橫向各壓出摺線。

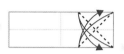

2. 將右下角和右上角，分別對齊上邊和下邊，摺成三角形，壓出摺線。

3. 左邊對齊步驟 2 壓出摺線的★處做摺疊。

4. 如圖，摺疊左方四角形的四個角：右邊的角往背面摺疊；左邊的角摺入內側。

背面不摺，翻出來。

翻面

正在摺入的模樣。

5. 右邊依照步驟 1 壓出的摺線做摺疊。

摺好的樣子。

翻面

6. 如圖，右邊長方形的四個角，摺成三角形。

7. 稍微摺疊右邊的角。

翻面

果實完成。

B 葉子

8. 左、右對半摺，壓出摺線。

9. 對摺。

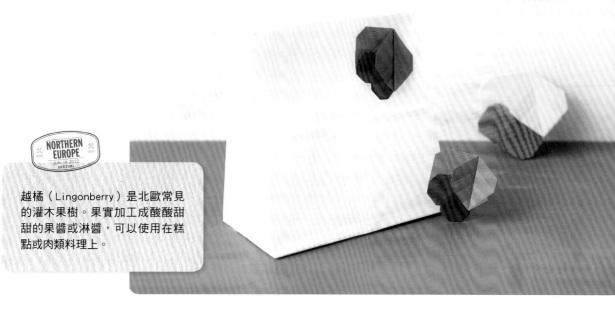

NORTHERN EUROPE
JUN. 18. 2022
ARRIVAL

越橘（Lingonberry）是北歐常見的灌木果樹。果實加工成酸酸甜甜的果醬或淋醬，可以使用在糕點或肉類料理上。

10.

壓出四等分摺線。

成為葉脈的線條。

11.

如圖，下方的左、右角，僅前面那一張對齊摺線，摺疊成三角形。翻面，用相同的方法摺。

背面不摺，
翻出來。

12.

僅將右下部分前面的那一張，對齊正中央的摺線做斜摺。翻面，用同樣的方法摺。

轉向

13.

以▲為軸，將左下方的部分對齊★做摺疊。

葉子完成。

完成

組合

14.

將果實插入葉子間，背面再用膠帶或黏膠固定。

膠帶

背面固定好的樣子。

翻面

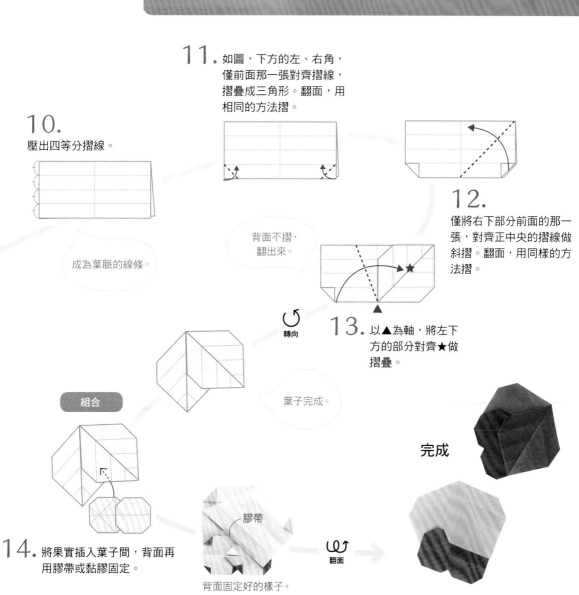

蘑菇

完成尺寸：縱長8.5cm（使用15cm 色紙時）

使用色紙	自由尺寸 1 張
材料・工具	筆（沒有也OK）

1. 在縱向與橫向各壓出摺線。

2. 上邊對齊正中央做摺疊。

翻面

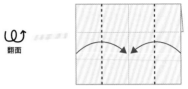

3. 左、右兩邊對齊正中央做摺疊。

北歐森林裡，蕈菇產量豐富，很多人在林中散步時，會順便採摘一些可食用蘑菇。雜貨上也常見到蘑菇圖案，可以感受到人們對蘑菇的喜愛。

NORTHERN EUROPE
JUN 18 2022
ARRIVAL

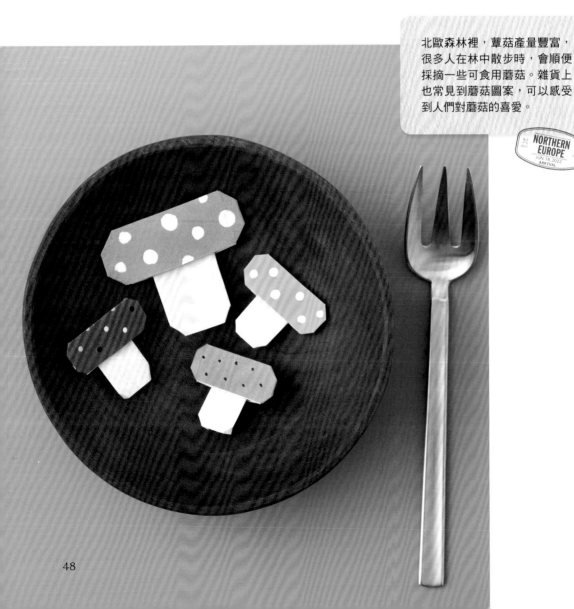

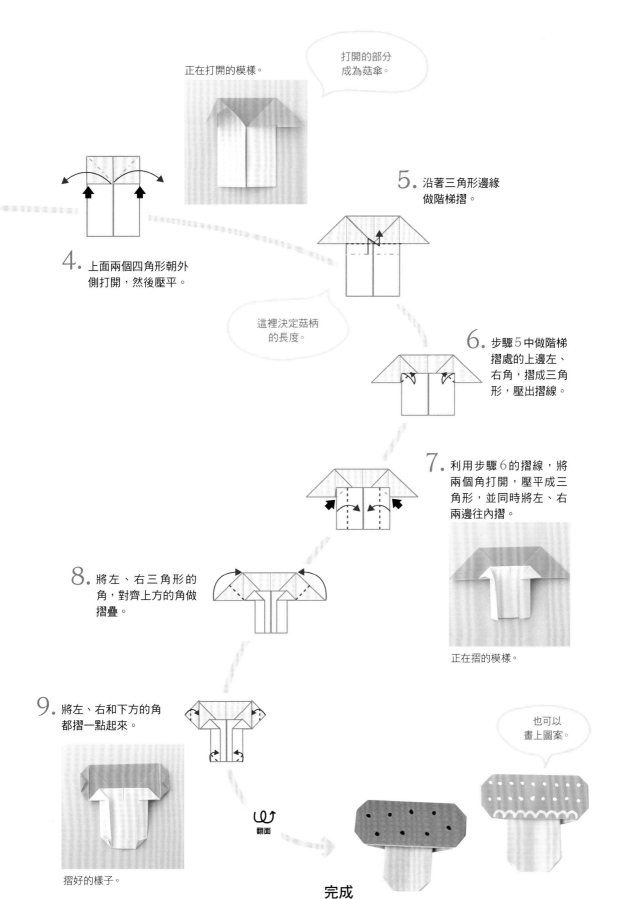

正在打開的模樣。

打開的部分
成為菇傘。

4. 上面兩個四角形朝外
側打開,然後壓平。

5. 沿著三角形邊緣
做階梯摺。

這裡決定菇柄
的長度。

6. 步驟5中做階梯
摺處的上邊左、
右角,摺成三角
形,壓出摺線。

7. 利用步驟6的摺線,將
兩個角打開,壓平成三
角形,並同時將左、右
兩邊往內摺。

正在摺的模樣。

8. 將左、右三角形的
角,對齊上方的角做
摺疊。

9. 將左、右和下方的角
都摺一點起來。

摺好的樣子。

翻面

也可以
畫上圖案。

完成

鈴蘭

完成尺寸：花（單個）縱長4.5cm、葉子縱長16cm（使用15cm 色紙時）

使用色紙	花：葉子的 1/2 見方 3 張、葉子：自由尺寸 1 張
材料・工具	包紙鐵絲、珠針、黏膠

A 花

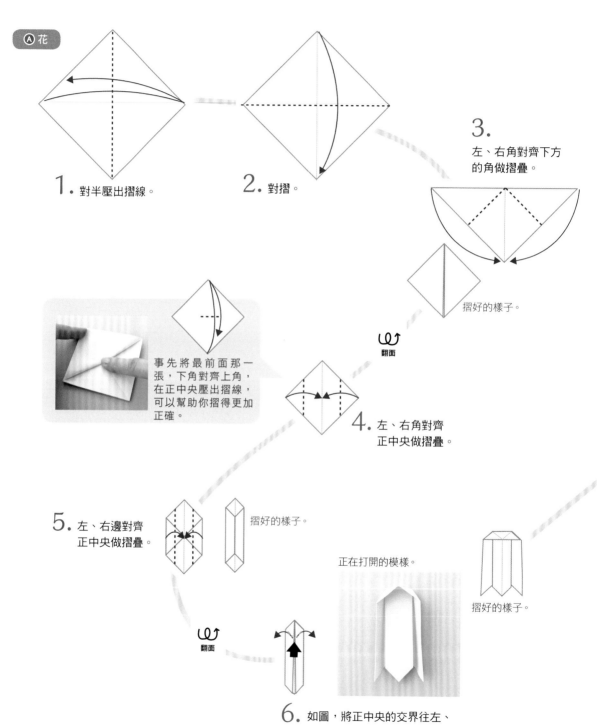

1. 對半壓出摺線。

2. 對摺。

3. 左、右角對齊下方的角做摺疊。

摺好的樣子。

事先將最前面那一張，下角對齊上角，在正中央壓出摺線，可以幫助你摺得更加正確。

翻面

4. 左、右角對齊正中央做摺疊。

5. 左、右邊對齊正中央做摺疊。

摺好的樣子。

正在打開的模樣。

摺好的樣子。

翻面

6. 如圖，將正中央的交界往左、右打開，並將上方的角壓平。

芬蘭的國花。一到初夏，就會
在公園、庭院和森林等四處綻
放，自古以來就受到國民熟悉
與喜歡。

NORTHERN
EUROPE
JUN 18, 2022
ARRIVAL

變成像風鈴般
的形狀。

正在摺左、右角的模樣。
可以將山摺線（袋口）稍
微打開來摺。

摺好的樣子。

翻面

7. 下面左、右角，稍微摺
一下後，將裡面翻出。
正中央的角，則是上面
一張做谷摺，下面一張
做山摺。

花完成了。

製作三個
一樣的花。

背面

變得有些
立體感。

摺好的樣子。

Ⓑ 葉子

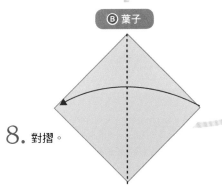

8. 對摺。

9. 僅前面那一張，將
左邊的角對齊右邊
做摺疊。背面的摺
法相同。

10.
左邊僅前面那一張，
以▲為軸做斜摺。

51

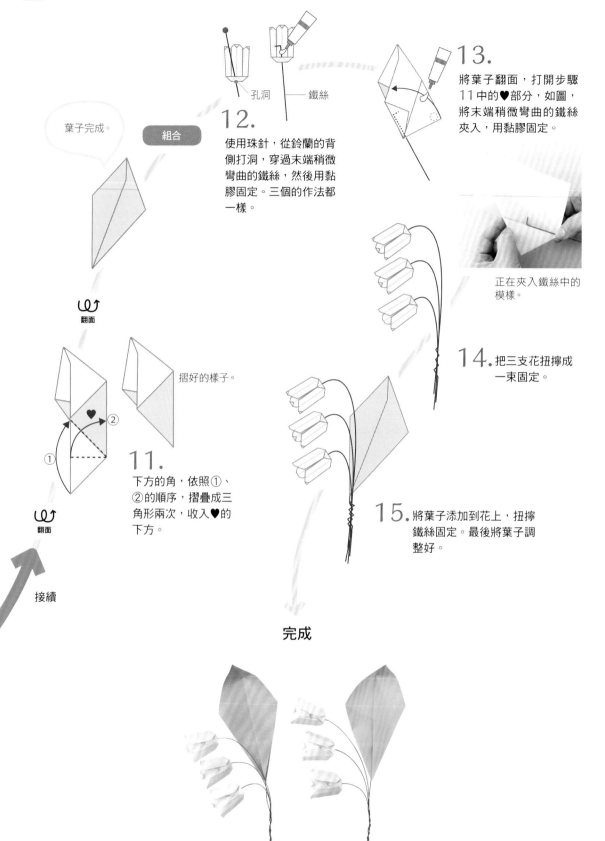

孔洞　　　鐵絲

葉子完成。

組合

12.
使用珠針，從鈴蘭的背側打洞，穿過末端稍微彎曲的鐵絲，然後用黏膠固定。三個的作法都一樣。

13.
將葉子翻面，打開步驟11中的♥部分，如圖，將末端稍微彎曲的鐵絲夾入，用黏膠固定。

正在夾入鐵絲中的模樣。

翻面

摺好的樣子。

① ② ♥

11.
下方的角，依照①、②的順序，摺疊成三角形兩次，收入♥的下方。

翻面

接續

14.
把三支花扭擰成一束固定。

15.
將葉子添加到花上，扭擰鐵絲固定。最後將葉子調整好。

完成

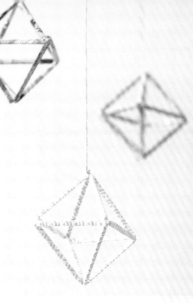

Himmeli吊飾

源自於芬蘭的活動雕塑。主要在聖誕節時用來裝飾,特徵是使用吸管(麥稈),本書則是使用紙做成的吸管。

完成尺寸:9cm大

使用色紙	5×2.5 cm 12 張
材料・工具	繩子 1m 以上、縫針(可穿線的針)、黏膠

※色紙的大小僅供參考。

製作吸管

1. 對半壓出摺線。

2. 左、右邊對齊正中央,壓出摺線。

3. 在步驟2的摺線中間,繼續壓出摺線。

4. 利用摺線捲成中間有空洞的三角形管狀,最後以黏膠固定。同樣的作品製作十二根。

組合

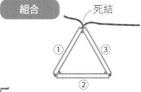

5. 線穿過針,再穿過三根吸管後打結固定。

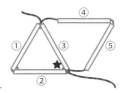

6. 再穿過兩根吸管後,將繩子在★角處纏捲約兩次。

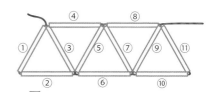

7. 同樣的作法,連結十一根吸管,做成五個三角形。

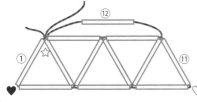

8. 接著穿過第十二根吸管,纏捲在第一個結眼☆處。

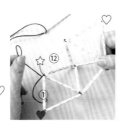

9. 接著,將繩子再次穿過①。

正在穿過中。

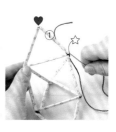

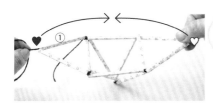

10. 從♥處出來的繩子,在♡處打結固定後,將不需要的繩子剪掉。

拉動繩子,就會變得立體。

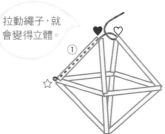

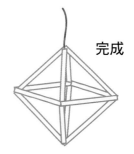

完成

英國

女王與飲茶

以王室為中心，至今仍然延續貴族文化的國家。
親身感受歷史的氛圍，是旅行英國的醍醐味。
觀賞英式庭園和下午茶等，
都讓人想優雅的品味其中樂趣！

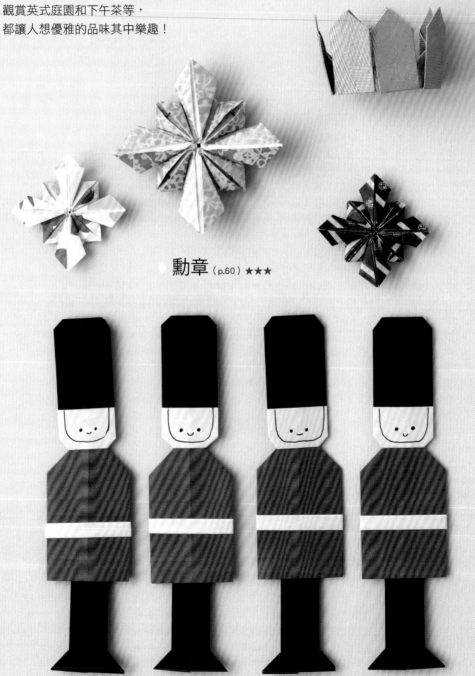

◆ 皇冠（p.59）★★

◆ 勳章（p.60）★★★

◆ 衛兵（p.56）★

◆ 英國玫瑰（p.66）★★★

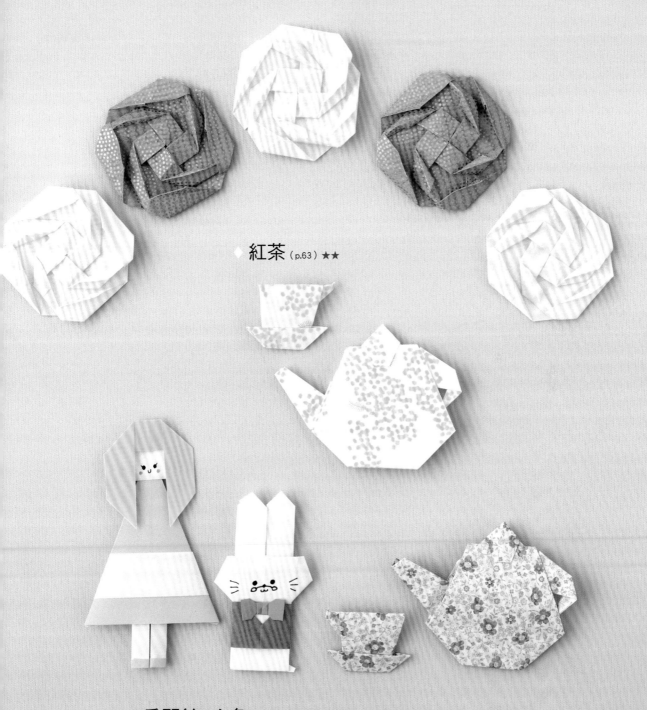

◆ 紅茶（p.63）★★

◆ 愛麗絲&白兔（p.69）★★

衛兵

完成尺寸：縱長32cm（使用15cm 色紙時）

使用色紙	頭、身體：自由尺寸各 1 張、腰帶：身體的 1/3 大小 1 張、腳：身體的 2/3 大小 1 張
材料・工具	筆、膠帶或黏膠

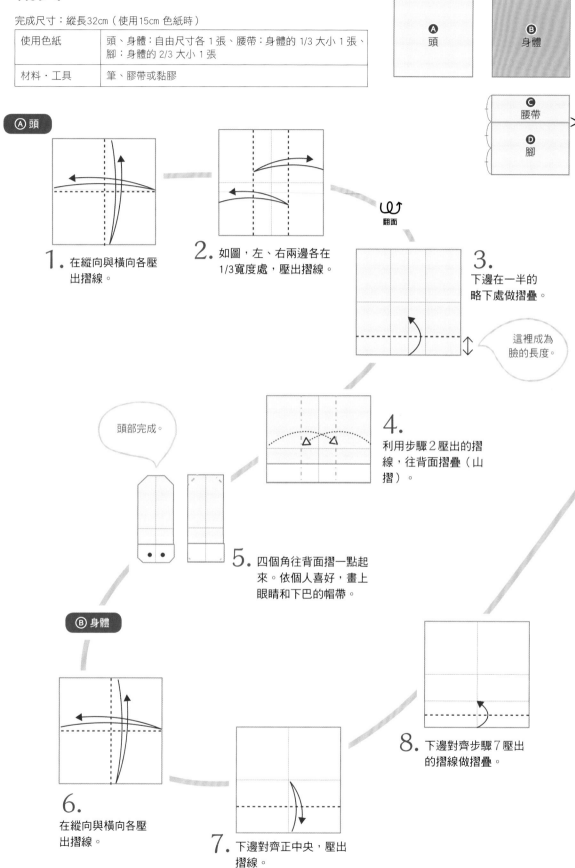

Ⓐ 頭

Ⓑ 身體

Ⓒ 腰帶

Ⓓ 腳

Ⓐ 頭

1. 在縱向與橫向各壓出摺線。

2. 如圖，左、右兩邊各在 1/3 寬度處，壓出摺線。

翻面

3. 下邊在一半的略下處做摺疊。

這裡成為臉的長度。

4. 利用步驟2壓出的摺線，往背面摺疊（山摺）。

頭部完成。

5. 四個角往背面摺一點起來。依個人喜好，畫上眼睛和下巴的帽帶。

Ⓑ 身體

6. 在縱向與橫向各壓出摺線。

7. 下邊對齊正中央，壓出摺線。

8. 下邊對齊步驟7壓出的摺線做摺疊。

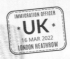

白金漢宮的衛兵交接儀式，
是去英國觀光的重點之一，
可以觀賞到衛兵無懈可擊的
動作。他們的傳統制服也很
有名。

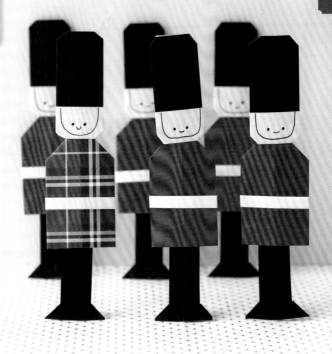

9. 上方的左、右角對齊
正中央做摺疊。

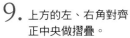

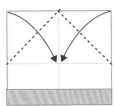

10.
左、右邊對齊
正中央做摺疊。

⟳
翻面

身體完成。

© 腰帶

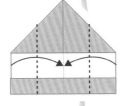

11. 對半壓出摺線。

12. 上、下兩邊對齊
正中央做摺疊。

13. 對摺。

14. 將腰帶纏捲在身體的腰
部，背面用膠帶固定。

腰帶完成。

17. 如圖，左、右兩邊各在
1/3寬度處，壓出摺線。

翻面

18. 步驟17壓出的摺線☆
對齊★做階梯摺。

19. 下邊對齊步驟16壓
出的摺線做階梯摺。

摺好的樣子。

16. 下邊對齊正中央，
壓出摺線。

15. 在縱向與橫向
各壓出摺線。

翻面

20. 一邊將左、右兩邊對
齊正中央做摺疊，一
邊將下方的兩個角打
開成三角形後壓平。

正在壓平的模樣。

Ⓓ 腳

接續

21. 將步驟20摺出的角，
摺疊成三角形。

翻面

腳部完成。

組合

22. 從背面將頭部和身體、
腳均衡的組合，並用膠
帶或黏膠固定。

完成

皇冠

完成尺寸：15cm大（使用15cm 色紙時）

使用色紙	自由尺寸7～8張
材料・工具	無

皇冠是象徵王室的物品之一，由黃金和寶石等打造而成，燦爛奪目。肯辛頓宮的博物館中，展示著皇家女性用過的皇冠。

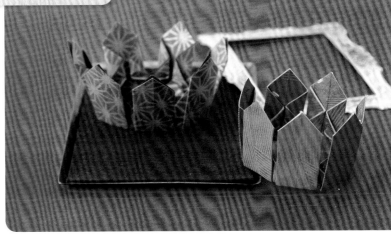

1. 對半壓出摺線。

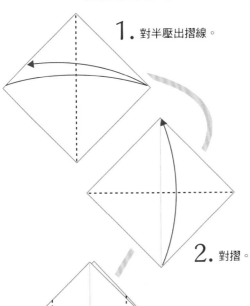

2. 對摺。

正在插入的模樣。

3. 左、右角對齊正中央做摺疊。

翻面

背面的紙不摺，翻出來。

4. 左、右邊對齊正中央做摺疊。

5. 這樣的部件製作七到八個。

6. 將三角形的角插入三角形袋中。

7. 將插入部分的角，摺疊成三角形做固定。

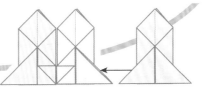

完成

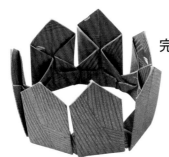

8. 反覆進行步驟6～7，將所有摺出的部件連結。第一個部件插入最後的部件中，形成環狀。

勳章

完成尺寸：5.5cm大小（使用15cm 色紙時）

使用色紙	自由尺寸 1 張
材料・工具	無

摺法的影片

1. 在縱向與橫向各壓出摺線。

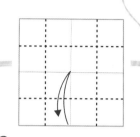

2. 下邊對齊正中央，壓出摺線。其餘三處摺法相同。

將要摺疊的邊置於面前，轉動方向進行摺紙。◎

轉向

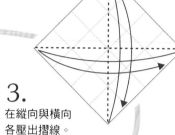

3. 在縱向與橫向各壓出摺線。

邊做邊轉向。

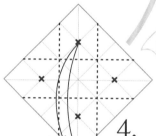

4. 將下邊的角對齊步驟2製作的摺線 ✚，壓出摺線。其餘三處的摺法相同。

5. 下邊的角對齊正中央的 ✚，壓出摺線，其餘三處的摺法相同。

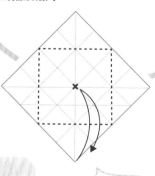

邊做邊轉向。

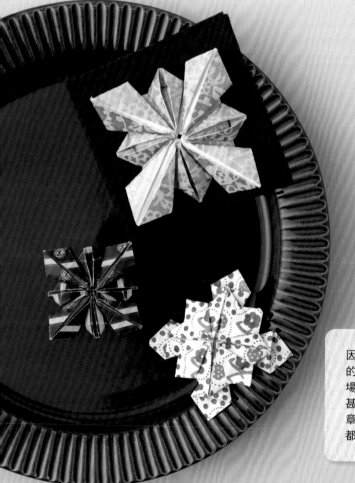

因為對國家有貢獻，而被授予的勳章，各式各樣，有針對戰場功勳授予的，有文化勳章，甚至有授予非英國公民的勳章。設計上，從厚重的到華麗都有，豐富多彩。

8. 如圖，依照摺線做摺疊。讓★對齊★，將正中央的四角形往下壓平，並讓☆對齊☆、♥對齊♥。

明確摺好山摺線後，握住左、右邊。

壓平正中央四角形，並將記號彼此對齊。

翻面　轉向

邊做邊轉向

7. 下邊對齊步驟2製作的摺線，壓出摺線。其餘三處摺法相同。

邊看照片，邊依照順序來摺。

轉向

6. 四個角落對齊步驟2壓出的摺線做摺疊。

9. 上方的部分，僅前面那一張向下對摺。

摺疊深色的部分。以下皆同。

翻面

摺好的樣子。

10. 下面的部分，僅前面那一張往上對半摺疊。

摺好的樣子。

放大

邊做邊轉向。

11. 如圖，將色紙打開，使☆的摺線被推提成山摺線後，對齊♥的摺線做摺疊，再將打開的部分往內側摺。

將☆的摺線往上提。

讓☆對齊♥。

膨起的部分往內側摺。

已經摺疊好的樣子。

右邊接著做相同摺法。

摺好第二個的樣子。

圖為摺好第三個的樣子。接著依照箭頭，翻開三角形。

已經翻開的樣子。

摺好第四個的樣子。將照片中白色三角形部分往上摺。

摺好的樣子。

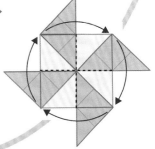

12. 將四個三角形依順時針做摺疊。

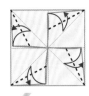

14. 將步驟13壓摺好的角，對齊對角線的摺線，壓出摺線。

15. 利用步驟14壓出的摺線，將角打開，然後壓平。

使用竹籤更容易。

正在壓平一個角的模樣。

正在打開♥中。

將第一個三角形壓平的樣子。

第三個三角形摺好的樣子。接著將三角形翻起，再摺第四個。

第四個摺好的樣子。將翻起的三角形摺疊回去。

摺好的樣子。

16. 如圖，步驟15壓平部分的中心兩側邊緣，對齊正中央，壓出摺線。

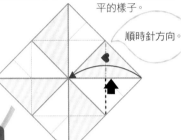

順時針方向。

13. 如圖，打開右邊♥的三角形部分，讓右方的角對齊正中央做摺疊（也可以從上方的三角形開始做），然後將紙壓平。其餘三處的摺法相同（詳細的摺法參閱照片或影片）。

接續

正在拉出中。

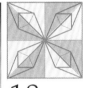

18. 將步驟17摺紙處下方的三角形（深色部分）拉出至前面。

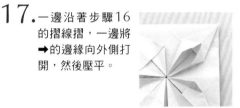

17. 一邊沿著步驟16的摺線摺，一邊將➡的邊緣向外側打開，然後壓平。

正打開準備壓平的模樣。

完成

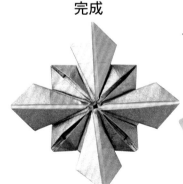

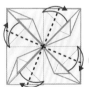

19. 步驟18往前拉出的三角形，以中心為軸，對半壓出摺線。

20. 利用步驟19壓出的摺線，打開三角形，然後將紙壓平。

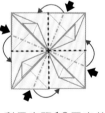

正在將一個三角形壓平中。

摺好的樣子。

翻面

翻面

摺好的樣子。

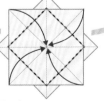

21. 將四個角對齊正中央做摺疊。

如果用黏膠固定，就變成雙面勳章。

紅茶

完成尺寸：茶壺7.5cm寬、茶杯7cm寬（使用15cm色紙時）

使用色紙	【茶壺】自由尺寸1張 【茶杯】自由尺寸1張
材料・工具	無

茶壺

茶杯

IMMIGRATION OFFICER
UK
16 MAR 2022
LONDON HEATHROW

說到英國，大多數人腦海中最先浮現的，大概都是下午茶吧！據說，大航海時代從海外進口紅茶而產生的喝茶習慣，是從荷蘭開始展開的，之後傳到英國，變得更加風行。

茶壺

1. 在縱向與橫向各壓出摺線。

翻面　轉向

2. 在縱向與橫向各壓出摺線。

翻面

3. 依照摺線，將下方的角對齊上方的角，摺疊成四角形（p.11）。

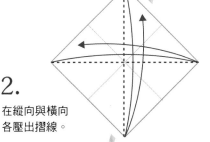

4. 前面那一張，上方的左、右邊對齊正中央，壓出摺線。翻面，摺法相同。

正在摺疊中。左、右角往內摺。

6. 僅將前面那一張往下摺。

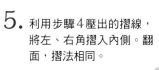

5. 利用步驟4壓出的摺線，將左、右角摺入內側。翻面，摺法相同。

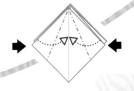

正在摺入的模樣。

英國

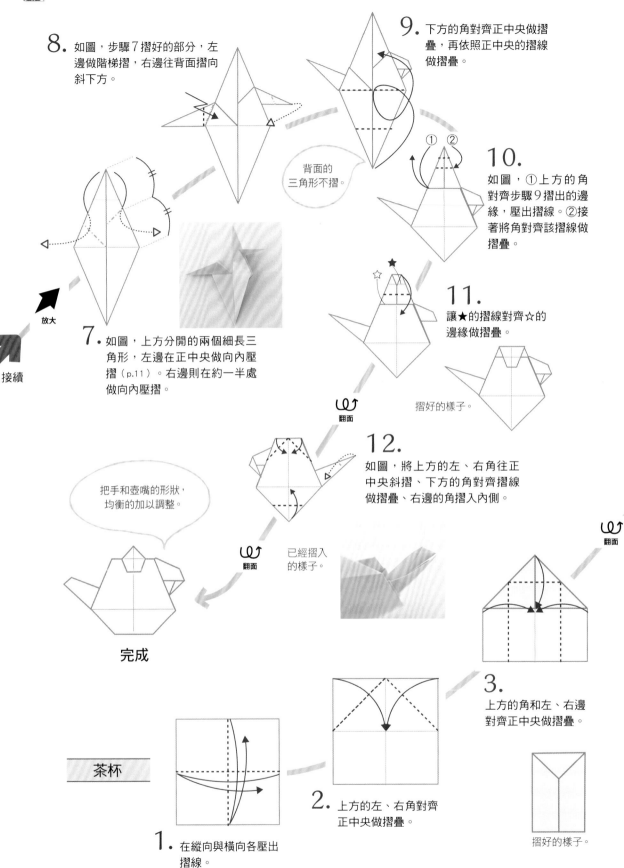

8. 如圖,步驟7摺好的部分,左邊做階梯摺,右邊往背面摺向斜下方。

9. 下方的角對齊正中央做摺疊,再依照正中央的摺線做摺疊。

背面的三角形不摺。

10. 如圖,①上方的角對齊步驟9摺出的邊緣,壓出摺線。②接著將角對齊該摺線做摺疊。

① ②

7. 如圖,上方分開的兩個細長三角形,左邊在正中央做向內壓摺(p.11)。右邊則在約一半處做向內壓摺。

放大

接續

11. 讓★的摺線對齊☆的邊緣做摺疊。

☆ ★

摺好的樣子。

翻面

把手和壺嘴的形狀,均衡的加以調整。

12. 如圖,將上方的左、右角往正中央斜摺、下方的角對齊摺線做摺疊、右邊的角摺入內側。

完成

翻面

已經摺入的樣子。

翻面

3. 上方的角和左、右邊對齊正中央做摺疊。

茶杯

1. 在縱向與橫向各壓出摺線。

2. 上方的左、右角對齊正中央做摺疊。

摺好的樣子。

6. 如圖，打開上方的左、右角，一邊利用步驟5壓出的摺線做摺疊，一邊將角壓平成三角形。

7. 從下方中央處，將左邊的紙沿著步驟6摺出的邊緣做摺疊。

5. 左、右兩邊，以★和☆的連結線，壓出摺線。

翻面

8. 下邊對齊三角形的邊緣做摺疊。

轉向

摺好的樣子。

9. 如圖，步驟8中摺疊部分的左下角，對齊摺線斜摺。

4. 將上邊對齊摺線做摺疊。

翻面

① ②

10. 如圖，①左角先做谷摺，②接著將白色部分做山摺。

11. 將左角稍微往後做山摺。

完成

英國玫瑰

完成尺寸：5cm大小（使用15cm 色紙時）

使用色紙	自由尺寸 1 張
材料·工具	黏膠（沒有也 OK）

摺法的影片

1. 在縱向與橫向各壓出摺線。

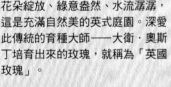

2. 下邊對齊正中央，壓出摺線。其餘三處摺法相同。

邊做邊轉向。

3. 斜向對摺，壓出摺線。

邊做邊轉向。

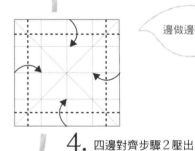

4. 四邊對齊步驟 2 壓出的摺線做摺疊。

邊做邊轉向。

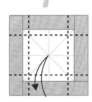

5. 下邊對齊正中央，壓出摺線。其餘三處的摺法相同。

邊做邊轉向。

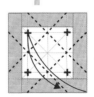

6. 右下角對齊步驟 5 的摺線+，壓出摺線。其餘三處的摺法相同。

花朵綻放、綠意盎然、水流潺潺，這是充滿自然美的英式庭園。深愛此傳統的育種大師——大衛·奧斯丁培育出來的玫瑰，就稱為「英國玫瑰」。

翻面

THANKS

9. 下方的部分，僅前面那一張向上對摺。

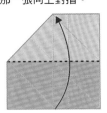

10. 四個角落三角形對摺，壓出摺線。

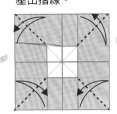

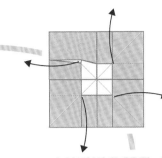

11. 將隱藏在內的色紙從一端的角拉出來，向上立起成三角形後，往逆時針方向壓摺。

正在將角稍微拉出。　向上立起成三角形中。

逆時針方向壓摺後的模樣。　四個角全部都摺好的樣子。

翻面

邊做邊轉向。

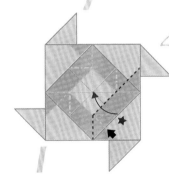

12. ★的邊緣對齊正中央做摺疊，立起的部分壓平成三角形。其餘的三處也以順時針方向，用同樣方法進行摺疊。

第1處　第2處

摺疊第一處時，順時針那一側的鄰角就會立起來。

第1處　第4處

一邊直接將立起來的角壓平成三角形，一邊摺疊第二個邊。其餘的邊也照相同方法做摺疊。　摺最後一個邊時，先稍微打開第一處，再將其摺入裡面。　全部摺好的樣子。

翻面

摺疊深色的部分。以下皆同。

8. 上方的部分，僅前面那一張向下對摺。

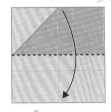

摺好的樣子。

放大

明確摺好山摺線後，握住左、右邊。　壓平正中央四角形，並將記號彼此對齊。

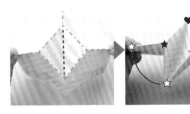

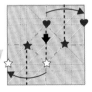

7. 如圖，依照摺線做摺疊。讓★對齊★，將正中央的四角形往下壓平，並讓☆對齊☆、♥對齊♥。

英國

67

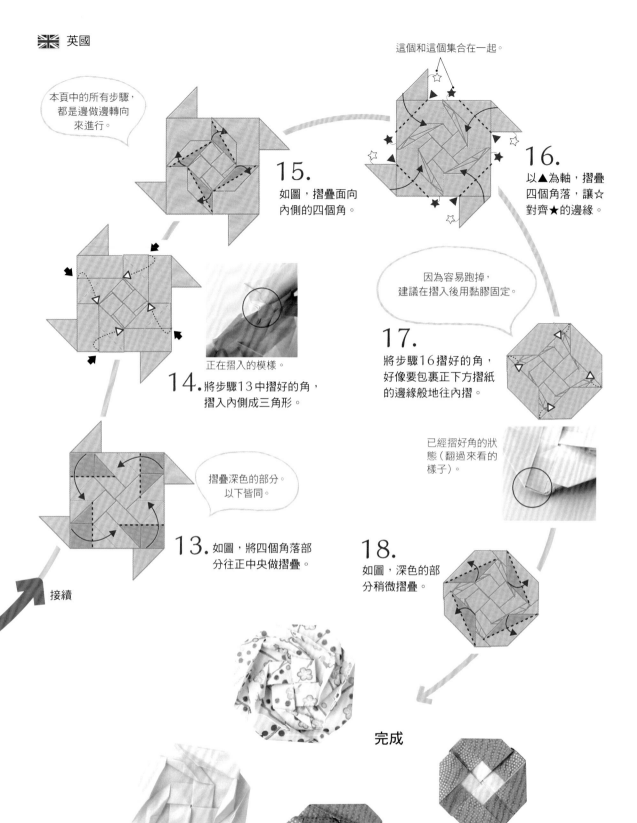

這個和這個集合在一起。

本頁中的所有步驟，都是邊做邊轉向來進行。

15. 如圖，摺疊面向內側的四個角。

16. 以▲為軸，摺疊四個角落，讓☆對齊★的邊緣。

正在摺入的模樣。

14. 將步驟13中摺好的角，摺入內側成三角形。

因為容易跑掉，建議在摺入後用黏膠固定。

17. 將步驟16摺好的角，好像要包裹正下方摺紙的邊緣般地往內摺。

已經摺好角的狀態（翻過來看的樣子）。

摺疊深色的部分。以下皆同。

13. 如圖，將四個角落部分往正中央做摺疊。

18. 如圖，深色的部分稍微摺疊。

接續

完成

背面

愛麗絲&白兔

完成尺寸：愛麗絲縱長11cm、白兔縱長8cm

使用色紙	【愛麗絲】身體：15cm 見方 1 張、圍裙：7.5cm 見方的1/4大小 1 張、頭：7.5cm 見方 1 張 【白兔】身體：15cm 見方 1 張、背心：10cm 見方的 1/4 大小 1 張、蝴蝶結：5cm 見方的 1/4 大小 1 張
材料・工具	膠帶、剪刀、黏膠、筆

＊色紙的大小，以愛麗絲各部件、白兔各部件的比例為參考。

愛麗絲

A 身體：15（見方）／ B 圍裙 7.5 ✂／ C 頭 7.5

白兔

D 身體 15／ E 背心 10／ F 蝴蝶結 5

愛麗絲　A 身體

1. 在縱向與橫向各壓出摺線。

翻面

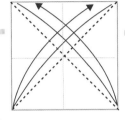

2. 斜向對摺，壓出摺線。

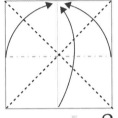

正在摺疊的模樣。左、右邊往內摺入。

3. 依照摺線，將下邊對齊上邊，摺疊成三角形。

誕生於英國的兒童小說《愛麗絲夢遊仙境》，描述的是：少女愛麗絲追著一隻白兔跑，進入一個奇妙國度的故事。迪士尼也將其製作成電影，廣為人知。

IMMIGRATION OFFICER
＊UK＊
16 MAR 2022
LONDON HEATHROW

4. 僅前面那一張，將左、右邊對齊正中央，壓出摺線。翻面，用相同的方法摺疊。

5. 僅前面那一張，將左、右角從▲摺入內側。

已經摺入的樣子。

正在摺入的模樣。

翻面

正在摺入的模樣。

6. 利用步驟4壓出的摺線，將左、右邊緣摺入內側。

步驟9的摺線

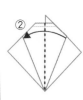

10. 如圖,三角形下方
的角,做細捲摺。

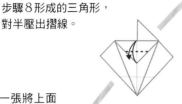

11.
依照①、②的順序
做摺疊。

9.
步驟8形成的三角形,
對半壓出摺線。

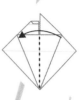

12.
右邊僅前面那一張向
左翻。和步驟8~11
的①同樣方法進行摺
疊,再將左翻的部分
翻回來。

步驟10的寬度和
前次一致。

8.
僅前面那一張將上面
的角往下摺疊。

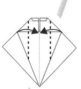

13.
將前面的左、右角
對齊正中央做摺疊。

7. 左邊僅前面那一張
往右翻。

14.
將步驟13摺好的
左、右邊,對齊
正中央做摺疊。

接續

15.
將下面的左、右邊
對齊正中央做摺疊。

翻面　轉向

Ⓑ 圍裙

16.
如圖,從前方均衡的放
上圍裙,將兩邊摺向背
面後,用膠帶固定。

愛麗絲的
身體完成。

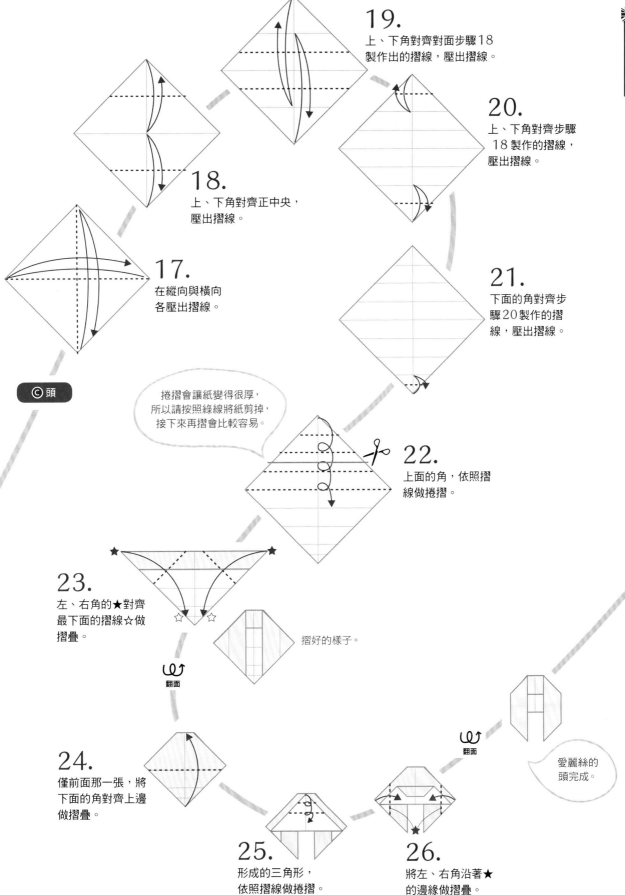

19.
上、下角對齊對面步驟18
製作出的摺線,壓出摺線。

20.
上、下角對齊步驟
18製作的摺線,
壓出摺線。

18.
上、下角對齊正中央,
壓出摺線。

17.
在縱向與橫向
各壓出摺線。

21.
下面的角對齊步
驟20製作的摺
線,壓出摺線。

© 頭

捲摺會讓紙變得很厚,
所以請按照綠線將紙剪掉,
接下來再摺會比較容易。

22.
上面的角,依照摺
線做捲摺。

23.
左、右角的★對齊
最下面的摺線☆做
摺疊。

摺好的樣子。

翻面

翻面

愛麗絲的
頭完成。

24.
僅前面那一張,將
下面的角對齊上邊
做摺疊。

25.
形成的三角形,
依照摺線做捲摺。

26.
將左、右角沿著★
的邊緣做摺疊。

用筆畫上臉也很可愛。

27.
將身體上方的角插入頭的後面，用膠帶或黏膠固定。

完成

翻面

翻面

組合

接續

白兔

Ⓓ 身體

1. 在縱向與橫向各壓出摺線。

2. 下方的左、右邊對齊正中央，壓出摺線。

3. 上方的左、右邊對齊正中央做摺疊。

4. 上方的角向背面對摺。

正在壓平的模樣。

5. 如圖，一邊將上方的梯形部分打開成三角形，一邊將左、右角對齊正中央打開後，壓平。

6. 僅前面那一張，將下方的角往上摺後還原，壓出摺線。

7. 如圖，僅前面那一張，將色紙從下方的角開始，以約1/4的寬度做捲摺。

摺好的樣子。

8. 左、右角對齊正中央，壓出摺線。

翻面

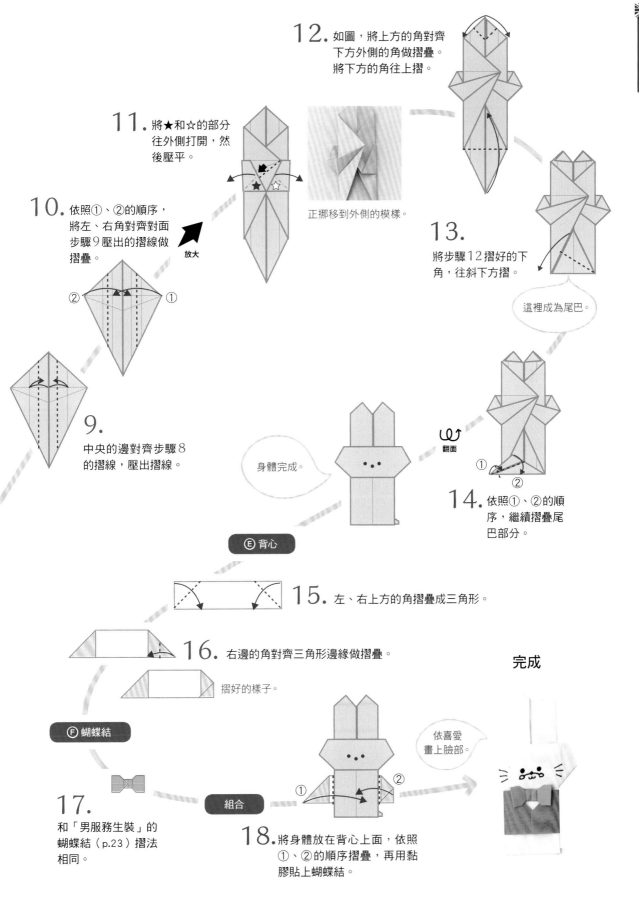

12. 如圖，將上方的角對齊下方外側的角做摺疊。將下方的角往上摺。

正挪移到外側的模樣。

11. 將★和☆的部分往外側打開，然後壓平。

放大

10. 依照①、②的順序，將左、右角對齊對面步驟9壓出的摺線做摺疊。

13. 將步驟12摺好的下角，往斜下方摺。

這裡成為尾巴。

9. 中央的邊對齊步驟8的摺線，壓出摺線。

身體完成。

翻面

14. 依照①、②的順序，繼續摺疊尾巴部分。

Ⓔ 背心

15. 左、右上方的角摺疊成三角形。

16. 右邊的角對齊三角形邊緣做摺疊。

摺好的樣子。

完成

Ⓕ 蝴蝶結

依喜愛畫上臉部。

17. 和「男服務生裝」的蝴蝶結（p.23）摺法相同。

組合

18. 將身體放在背心上面，依照①、②的順序摺疊，再用黏膠貼上蝴蝶結。

義大利

飲食與面具節

義大利是個被地中海圍繞、盛產山珍海味、
擁有豐富飲食文化的國度。
羅馬、佛羅倫斯和米蘭等深具特色的都市,個個魅力滿分。
威尼斯也是深受大眾喜愛的觀光城市,
中世紀風的面具節(嘉年華會)非常的有名。

雛菊(p.78) ★★★

小丑帽(p.87) ★

面具(p.87) ★★

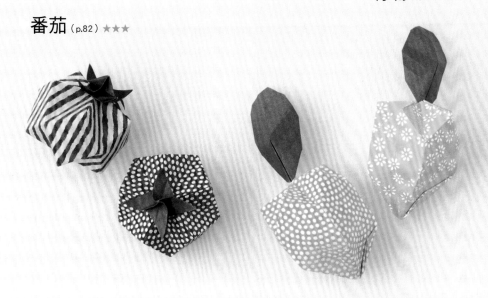

番茄（p.82）★★★

檸檬（p.82）★★★

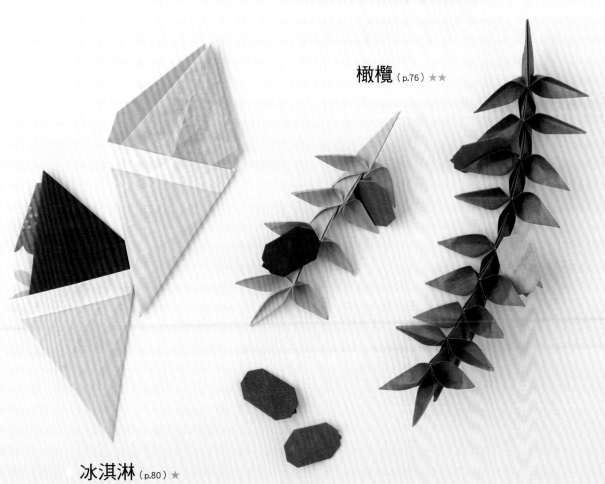

橄欖（p.76）★★

冰淇淋（p.80）★

橄欖

完成尺寸：葉子（單個）5cm 大、果實縱長2.5cm

使用色紙	葉子：5cm 見方（15cm色紙的1/9）3 張以上 果實：3cm 見方（15cm色紙的1/25）2～3 張
材料・工具	黏膠

葉子和果實各三個的情況

※色紙的大小以葉子和果實的比例為參考。葉子和果實的數量可依個人喜愛決定。

Ⓐ 葉子

1. 在縱向與橫向各壓出摺線。

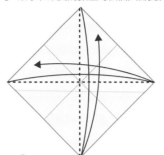

2. 在縱向與橫向各壓出摺線。

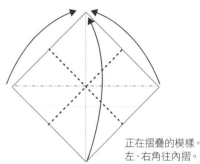

3. 依照摺線，將下方的角對齊上方的角，摺疊成四角形。

正在摺疊的模樣。左、右角往內摺。

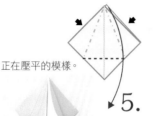

正在壓平的模樣。

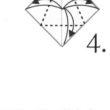

4. 僅前面那一張，上方的左、右兩邊對齊正中央，壓出摺線，再將下方的角往上摺，壓出摺線。翻面，摺法相同。

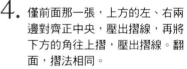

5. 僅前面那一張，將上方的角依照步驟4壓出的摺線向下打開，然後將左、右角壓平。接著翻面，摺法相同。

6. 清楚壓出摺線後，將紙全部打開。

9. 上手指伸入步驟8中朝上的部分，展開成葉子的形狀。

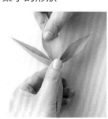

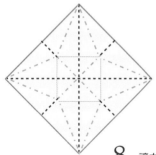

7. 依照摺線做摺疊：抓住四方，讓正中央凹陷成十字的形狀。

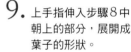

8. 讓左、右角聚集起來。

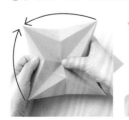

抓住左、右。

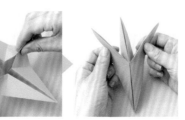

將左、右邊往上聚集的樣子。

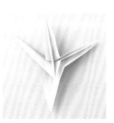

背面的形狀。中心朝向下方。

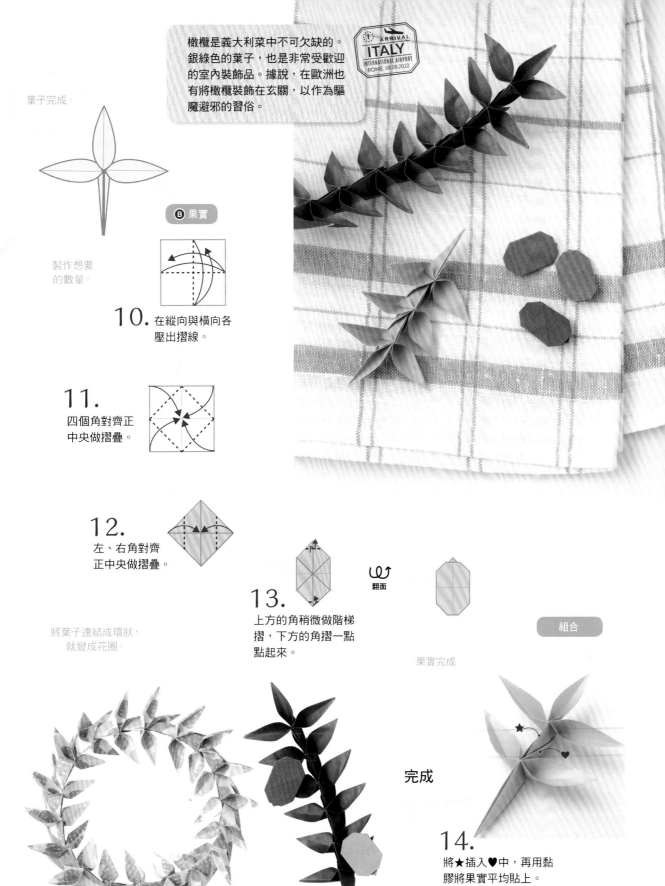

橄欖是義大利菜中不可欠缺的。銀綠色的葉子，也是非常受歡迎的室內裝飾品。據說，在歐洲也有將橄欖裝飾在玄關，以作為驅魔避邪的習俗。

ARRIVAL
ITALY
INTERNATIONAL AIRPORT
ROME 08.09.2022

葉子完成。

B 果實

製作想要的數量。

10. 在縱向與橫向各壓出摺線。

11. 四個角對齊正中央做摺疊。

12. 左、右角對齊正中央做摺疊。

13. 上方的角稍微做階梯摺，下方的角摺一點點起來。

翻面

果實完成

組合

將葉子連結成環狀，就變成花圈。

完成

14. 將★插入♥中，再用黏膠將果實平均貼上。

雛菊

完成尺寸：9cm 大小（使用15cm 色紙時）

使用色紙	花：自由尺寸 1 張、花蕊：花的 1/5 見方 1 張
材料·工具	無

花蕊

花

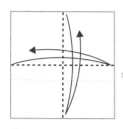

1. 在縱向與橫向各
壓出摺線。

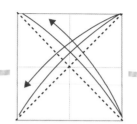

2. 斜向對摺，壓出摺線。

翻面

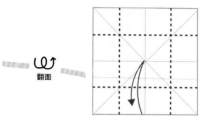

邊做邊轉向。

翻面

3. 下面的邊對齊正中央，
壓出摺線。其餘三處的
摺法相同。

義大利的國花，是全歐洲都可以看
到的可愛花朵。在日本，以氣候涼
爽的地區為中心，自然的生長。英
文名稱為「Daisy」。

邊做邊轉向。

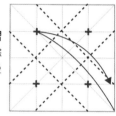

翻面

4. 右下角對齊步驟3的摺
線✚，壓出摺線。其餘
三處的摺法相同。之後
將色紙翻面。

翻面

5. 如圖，依照摺線做摺疊。
讓★對齊★，將正中央的
四角形往下壓平，並讓☆
對齊☆、♥對齊♥。

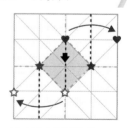

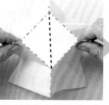

明確摺好山摺線後，握
住左、右邊。

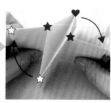

壓平正中央四角形，並
將記號彼此對齊。

步驟4～6，跟「勳章」（p.60）及
「英國玫瑰」（p.66）作法相同，摺疊時，
也可以參考這些作品的摺紙影片。

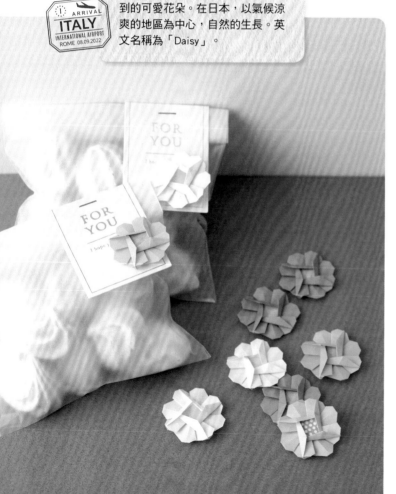

將位在♥下面的右三角部分★提起的模樣。

★摺線做山摺後,對齊☆邊緣的模樣。

從斜向看到的樣子。將浮起的部分♥壓平。

全部摺好的樣子。

翻面

邊做邊轉向。

9.

步驟8摺出的三角形♥正下方處的★線做山摺,對齊☆的邊緣,然後摺疊壓平。其餘三處摺法相同。

10. 正中央貼上花蕊。

11. 利用★和☆的連結線,摺深色的部分。其餘三處以順時針的順序進行相同摺法。

邊做轉向邊摺疊。

第1處

摺第四處的時候,要將第一處的三角形稍微拉起來摺。

第4處

8. 將四個角摺成三角形。

摺好的樣子。

7. 下方的部分,僅前面那一張往上對摺。

翻面

摺疊深色的部分。以下皆同。

摺好的樣子

邊做邊轉向。

12. 把角往背面摺一點。

放大

6. 上方的部分,僅前面那一張往下對摺。

完成

79

冰淇淋

完成尺寸：縱長11cm

使用色紙	甜筒：7.5cm 見方（15cm 摺紙的1/4） 1 張 冰淇淋：5cm 見方（15cm 摺紙的1/9） 2 張
材料・工具	膠帶

＊色紙的大小以甜筒和冰淇淋的比例為參考。

冰淇淋

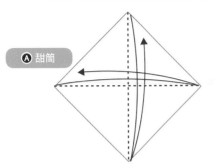

Ⓐ 甜筒

1. 在縱向與橫向各壓出摺線。

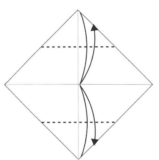

2. 上、下角對齊正中央，壓出摺線。

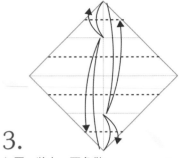

3. 如圖，將上、下角做兩次對齊步驟2製作的摺線，壓出摺線。

4. 在摺線與摺線間，再壓出摺線。

呈現鬆餅狀的模樣。

全部壓出摺線的樣子。

翻面

轉向

轉向

5. 同步驟2～4，壓出摺線。

6. 將上邊從第一菱格處做摺疊。

摺好的樣子。

翻面

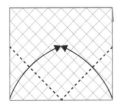

7. 將下方的左、右角對齊正中央，摺疊成三角形。

8. 下方的左、右邊對齊正中央做摺疊。

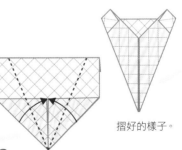

摺好的樣子。

翻面

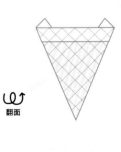

甜筒完成。

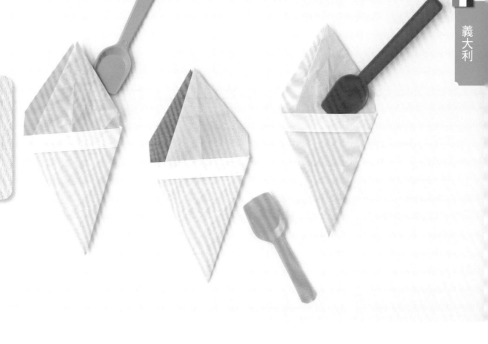

義大利冰淇淋使用新鮮多彩的食料,五彩繽紛,非常美麗。電影〈羅馬假期〉中,就有女主角奧黛麗赫本,在羅馬吃著冰淇淋的著名畫面。

義大利

進行前,可以先將色紙
弄皺,提高冰淇淋的感覺
(不加皺褶也OK)。

 冰淇淋

9.
對半壓出摺線。

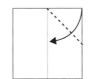

10.
右上角對齊正中央
做摺疊。

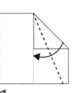

11.
右上邊對齊步驟9
壓出的摺線做摺疊。

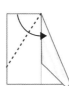

12.
左上邊對齊右邊
邊緣,摺疊成三
角形。

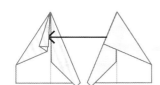

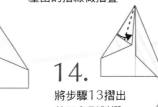

13.
將步驟12摺出
的三角形對摺。

14.
將步驟13摺出
的三角形對摺。

摺好的樣子。

15.
另一張色紙,用跟步
驟9~12左右相反
的摺法來做摺疊。

16. 將步驟15摺好的左端,
插入步驟14最後摺出
的部分,並用膠帶
固定。

翻面

冰淇淋完成。

組合

17.
將冰淇淋插入甜
筒,背面用膠帶
固定。

完成

81

番茄&檸檬

完成尺寸：番茄4cm 大小、檸檬7cm 大小（不含葉子）

使用色紙	【番茄】果實：5×15cm（15cm 摺紙的1/3）1張 果蒂：3.75cm 見方（15cm 摺紙的1/16）1張 【檸檬】果實：6×13.5cm 1張 葉子：3.75cm 見方（15cm 摺紙的1/16）1張
材料・工具	黏膠、紙膠帶

＊色紙的大小以果實和果蒂、葉子的比例為參考。

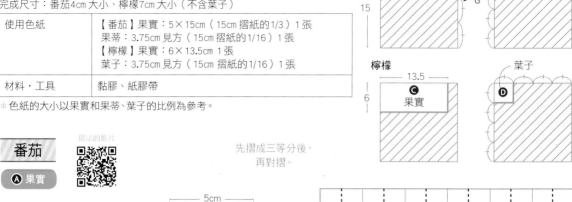

番茄
果蒂
A 果實
B

15

檸檬
13.5
C 果實
6

葉子
D

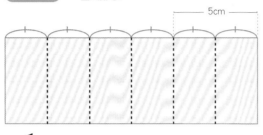

番茄

A 果實

摺法的影片

先摺成三等分後，
再對摺。

5cm

1. 縱向六等分的壓出摺線。

翻面

2. 步驟1製作出的摺線之間做谷摺
（變成蛇腹摺），壓出摺線。

翻面

3. 如圖，斜向壓出摺線。

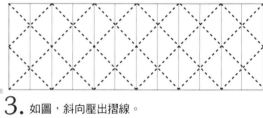

如圖，先對齊右邊第二條摺線（山摺線），再依序逐漸壓出摺
線。同方向的斜摺做完後，再從另一端用同樣方法斜摺（照片中
是從右往左依序摺，接下來則從左往右摺）。詳細摺法可參考影
片。

4.
如圖，重新壓出
明確的谷摺線和
山摺線。

壓出摺線的樣子。

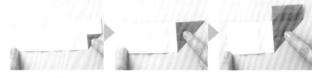

5. 將右邊的斜線部分塗抹黏膠。

轉向

6. 捲成環狀，跟左邊重疊、
貼合。

7. 上面的部分對齊摺線做摺疊，再塗抹黏膠固定。下面的部分作法相同。

黏膠

正在塗抹黏膠。

已經黏上的樣子。

黏膠全乾前，可以先用紙膠帶暫時固定。

果實完成。

Ⓑ 果蒂

8. 在縱向與橫向各壓出摺線。

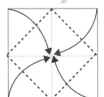

9. 四個角落對齊正中央做摺疊。

10. 在縱向與橫向各壓出摺線。

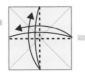

↺ 轉向　↻ 翻面

↻ 翻面

番茄是義大利菜中，不可欠缺的食材。溫暖的氣候最適合栽培，以南部的拿玻里為生產中心，而西西里島則是檸檬的產地。紅色和黃色的色調，喚起了人們對義大利明朗快活的印象。

ARRIVAL
ITALY
INTERNATIONAL AIRPORT
ROME 08.09.2022

正在壓平的模樣。

摺好的樣子。

12.

僅前面那一張，將上方的邊往下摺。這個時候，內側兩側立起的部分，會形成三角形，把它壓平。

11. 依照摺線，將下邊對齊上邊，摺疊成三角形。

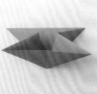

摺好的樣子。

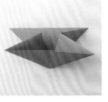

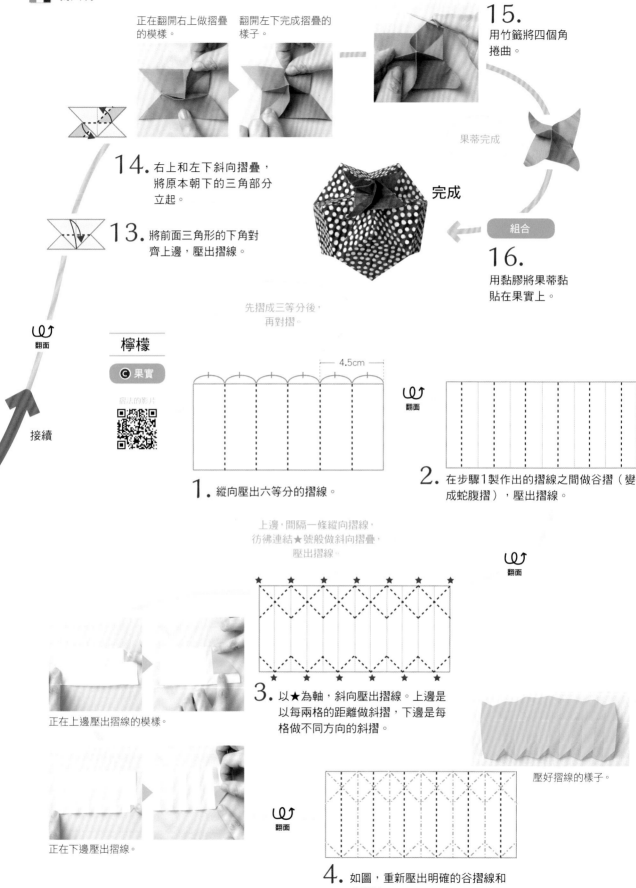

正在翻開右上做摺疊的模樣。

翻開左下完成摺疊的樣子。

15. 用竹籤將四個角捲曲。

果蒂完成

14. 右上和左下斜向摺疊，將原本朝下的三角部分立起。

13. 將前面三角形的下角對齊上邊，壓出摺線。

完成

翻面

接續

組合

16. 用黏膠將果蒂黏貼在果實上。

先摺成三等分後，再對摺。

檸檬

C 果實

摺法的影片

1. 縱向壓出六等分的摺線。

4.5cm

翻面

2. 在步驟1製作出的摺線之間做谷摺（變成蛇腹摺），壓出摺線。

上邊，間隔一條縱向摺線，彷彿連結★號般做斜向摺疊，壓出摺線。

翻面

正在上邊壓出摺線的模樣。

3. 以★為軸，斜向壓出摺線。上邊是以每兩格的距離做斜摺，下邊是每格做不同方向的斜摺。

壓好摺線的樣子。

正在下邊壓出摺線。

翻面

4. 如圖，重新壓出明確的谷摺線和山摺線。

6.

待黏膠乾後，如圖，依照摺線，摺疊成扁平狀。

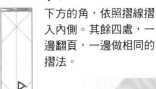

已經摺疊好的樣子。

7.

下方的角，依照摺線摺入內側。其餘四處，一邊翻頁，一邊做相同的摺法。

正在摺入的模樣。

正在捲成環狀。

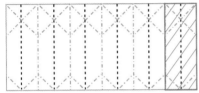

5.

將右邊斜線部分塗上黏膠，捲成環狀，跟左邊重疊、貼合。

8.

右下方的邊對齊正中央做摺疊。其餘四處，一邊翻頁，一邊做相同的摺法。

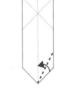

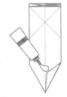

9.

翻開步驟8摺好的部分，在背面塗抹黏膠固定。

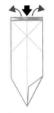

10.

手指伸入袋中，將紙撐開。

正在撐開的模樣。

果實完成。

11.

上面的部分對齊摺線做摺疊，再塗抹黏膠固定。

黏膠全乾前，可以先用紙膠帶暫時固定。

黏膠

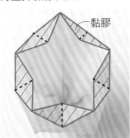

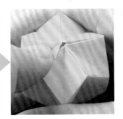

正在塗抹黏膠。　黏貼好的樣子。

相對於p.84-85的圖，
步驟12～19是經過
放大比例的圖。

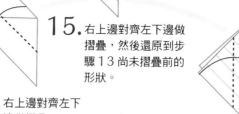

摺線的方向如圖。

16.
僅前面那一張，將左邊的角對齊右方的邊做摺疊。背面摺法相同。

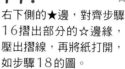

15.
右上邊對齊左下邊做摺疊，然後還原到步驟13尚未摺疊前的形狀。

14.
右上邊對齊左下邊做摺疊。

13.
上方的角對齊左邊的角做摺疊。

17.
右下側的★邊，對齊步驟16摺出部分的☆邊緣，壓出摺線，再將紙打開，如步驟18的圖。

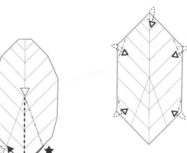

12.
對摺。

D 葉子

接續

葉子完成。

摺好的樣子。

18.
除了最下面的角，其他的角往背面摺一點起來。

19.
以△為軸，讓★對齊☆做摺疊。

組合

20.
在步驟19摺好的葉子背面角上，塗抹黏膠後，插入果實上部中央的縫隙中固定。

完成

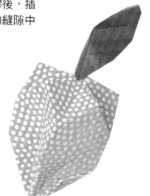

小丑帽&面具

完成尺寸：帽子9cm 寬（使用11.8cm 色紙時）、面具12cm 寬

使用色紙	【帽子】自由尺寸 2 張 【面具】本體：5×12cm 1 張（建議使用稍厚的紙） 薔薇：3.75cm 見方（15cm 摺紙的1/16）1 張 羽毛：5×2.5cm 2 張
材料・工具	圓形貼紙 6 張、剪刀、刀子、黏膠

※ 面具的色紙大小，是以本體和薔薇、羽毛的比例為參考。
※ 帽子使用的圓形貼紙，直徑為8mm。

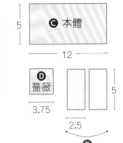

帽子
```
2張
Ⓐ 本體
Ⓑ 帽角
```
下方的照片是使用
11.8cm的色紙。

面具
```
Ⓒ 本體      5
─── 12 ───
```
```
Ⓓ        [ ][ ]   5
薔薇
3.75      2.5
          Ⓔ
         羽毛
```

義大利

帽子

Ⓐ 本體

1. 對半摺，壓出摺線。

2. 上方的左、右邊對齊正中央做摺疊。

翻面

3. 下方剩下的三角形，摺向背面。

4. 將下方的三角形對摺。

翻面

5. 再對摺。

摺好的樣子。

從二月底到三月初舉辦的威尼斯面具節（嘉年華會），據說每每都有數百萬人到訪。街上充斥戴著面具、中世紀盛裝打扮的人們，有種華麗又帶有某種詭異、奇幻的氣氛。

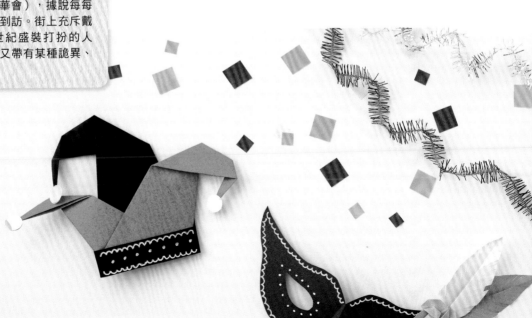

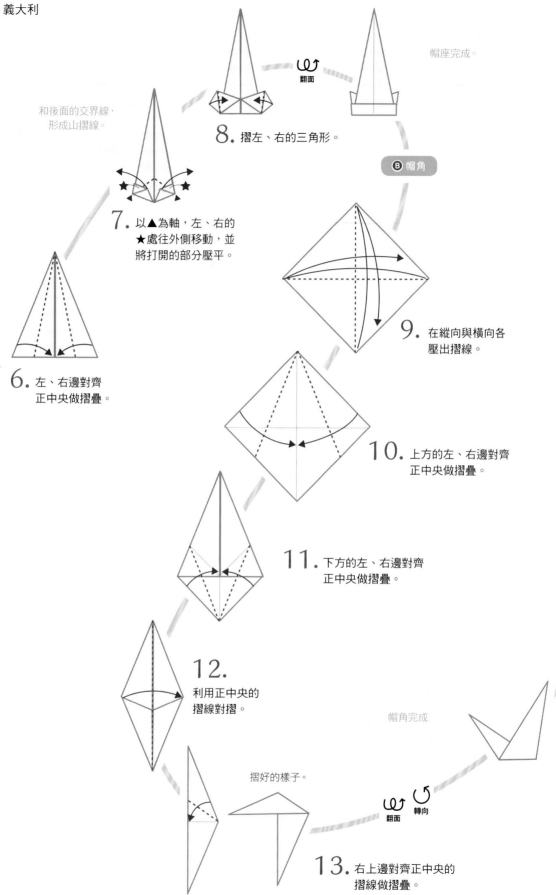

和後面的交界線，
形成山摺線。

帽座完成。

8. 摺左、右的三角形。

翻面

B 帽角

7. 以▲為軸，左、右的
★處往外側移動，並
將打開的部分壓平。

9. 在縱向與橫向各
壓出摺線。

6. 左、右邊對齊
正中央做摺疊。

接續

10. 上方的左、右邊對齊
正中央做摺疊。

11. 下方的左、右邊對齊
正中央做摺疊。

12.
利用正中央的
摺線對摺。

帽角完成

摺好的樣子。

翻面 **轉向**

13. 右上邊對齊正中央的
摺線做摺疊。

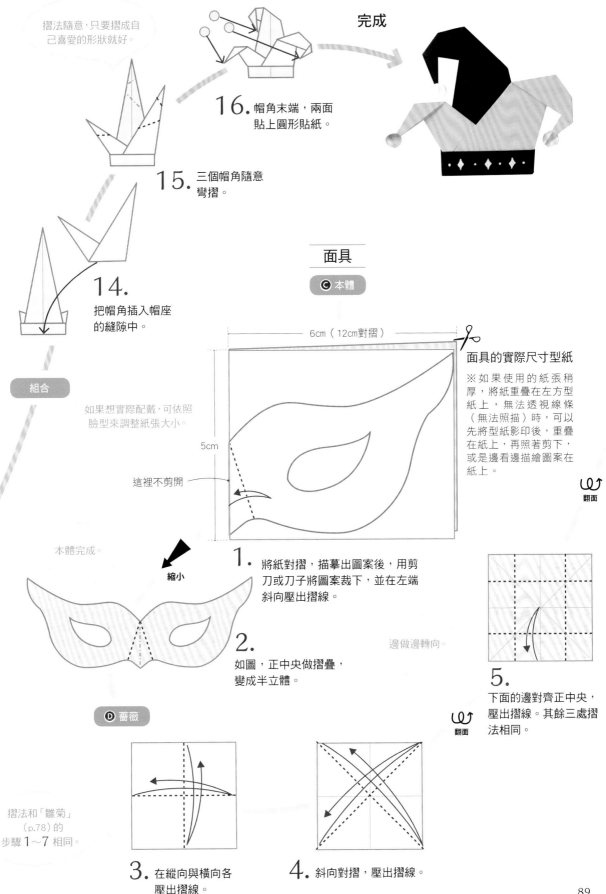

摺法隨意，只要摺成自己喜愛的形狀就好。

完成

16. 帽角末端，兩面貼上圓形貼紙。

15. 三個帽角隨意彎摺。

14. 把帽角插入帽座的縫隙中。

組合

如果想實際配戴，可依照臉型來調整紙張大小。

本體完成。

縮小

面具

C 本體

6cm（12cm對摺）

5cm

這裡不剪開

面具的實際尺寸型紙

※如果使用的紙張稍厚，將紙重疊在左方型紙上，無法透視線條（無法照描）時，可以先將型紙影印後，重疊在紙上，再照著剪下，或是邊看邊描繪圖案在紙上。

翻面

1. 將紙對摺，描摹出圖案後，用剪刀或刀子將圖案裁下，並在左端斜向壓出摺線。

2. 如圖，正中央做摺疊，變成半立體。

邊做邊轉向。

D 薔薇

摺法和「雛菊」（p.78）的步驟1～7相同。

3. 在縱向與橫向各壓出摺線。

4. 斜向對摺，壓出摺線。

5. 下面的邊對齊正中央，壓出摺線。其餘三處摺法相同。

翻面

明確摺好山摺線後,握 住左、右邊。

壓平正中央四角形,並 將記號彼此對齊。

步驟 7〜9 ,跟「勳章」(p.60) 及「英國玫瑰」(p.66)作法相同, 摺疊時,也可以參考這些作品的 摺紙影片。

7. 如圖,依照摺線做摺疊。讓★ 對齊★,將正中央的四角形往 下壓平,並讓☆對齊☆、♥對 齊♥。

放大

⟲
翻面

邊做邊轉向。

摺疊深色的部分 以下皆同

摺好的樣子。

8. 上方的部分,僅前面那 一張往下對摺。

⟲
翻面

6.
將色紙翻面後,再將右 下角對齊步驟5的摺線 ✛,壓出摺線。其餘三 處摺法相同。

接續

⟲
翻面

9. 下方的部分,僅前面 那一張往上對摺。

摺好的樣子。

第1處

邊做轉向邊摺紙。

摺好一處的樣子。

第4處

10. 僅前面那一張,將下邊 對齊正中央做摺疊。其 餘三處以順時針的順 序,用同樣的方法摺。

摺第四處的時候,要將 第一處稍微拉起來摺。

薔薇完成

11.
將步驟10摺出部分的 外側角摺入內側。

邊做邊轉向。

12.
四個角摺向背面。

邊做邊轉向。

正在摺入的模樣。

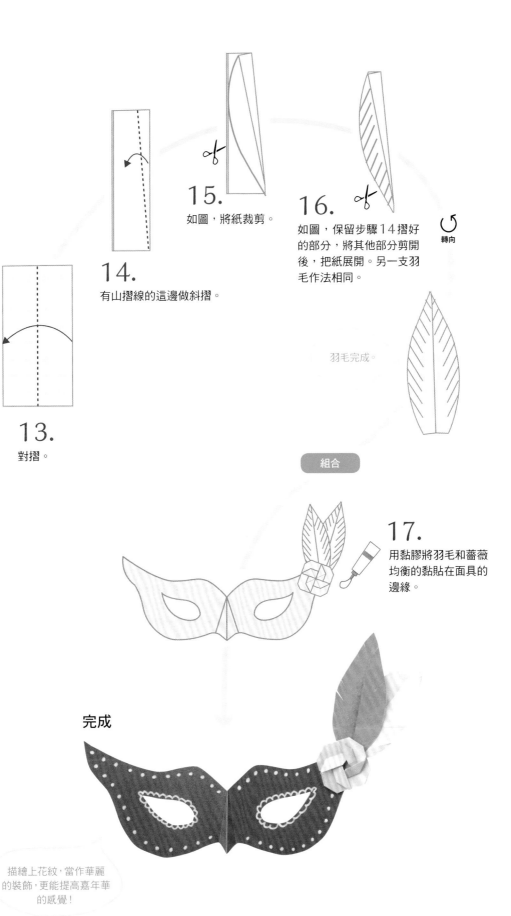

15.
如圖,將紙裁剪。

16.
如圖,保留步驟14摺好的部分,將其他部分剪開後,把紙展開。另一支羽毛作法相同。

轉向

羽毛完成。

14.
有山摺線的這邊做斜摺。

E 羽毛

13.
對摺。

組合

17.
用黏膠將羽毛和薔薇均衡的黏貼在面具的邊緣。

完成

描繪上花紋,當作華麗的裝飾,更能提高嘉年華的感覺!

ARRIVAL
NETHERLANDS
26. 02. 2022
SCHIPHOL AIRPORT

荷蘭

風車和運河

荷蘭除了擁有外國船隻來來往往的港口,
國內水運同樣興盛,運河更是增添了景觀之美。
鬱金香花田、風車和民族服裝給人的懷舊氛圍,
也是其魅力之一。

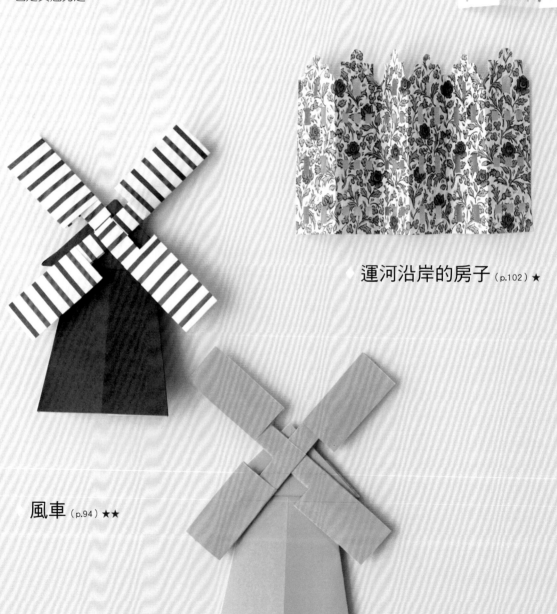

運河沿岸的房子（p.102）★

風車（p.94）★★

民族服裝的帽子（p.99）★

木鞋（p.99）★

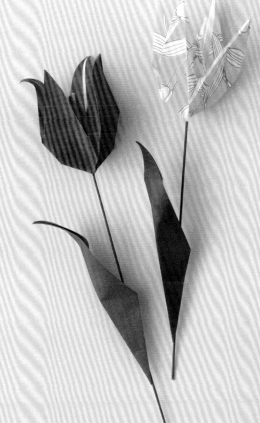

鬱金香（p.96）★★★

風車

完成尺寸：縱長12cm

使用色紙	小屋：11.7cm 色紙 1 張 葉片：7.5×3.75cm（15cm 色紙的1/8） 4 張
材料・工具	黏膠

※色紙的大小以小屋和風扇的比例為參考。

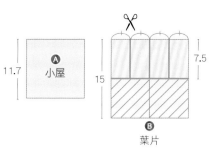

A 小屋　11.7

B 葉片　15　7.5

A 小屋

1. 在縱向與橫向各壓出摺線。

2. 上邊對齊正中央，壓出摺線。

3. 上方的左、右角對齊正中央做摺疊。

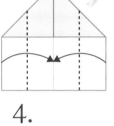

4. 左、右邊對齊正中央做摺疊。

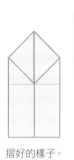

摺好的樣子。

翻面

翻面

5. 將上面的摺線★對齊正中央的摺線做階梯摺。

翻面

6. 以★和☆的連結線做摺疊，然後順勢打開上方的左、右角，再壓平成三角形。

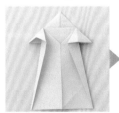

正在摺疊的模樣。

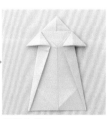

摺好的樣子。

小屋完成。

翻面

目前在荷蘭，仍有十八世紀前半建造的風車仍在運作中，被利用來吸水、排水和製粉等方面，甚至進一步成為觀光資源。

B 葉片

7. 在縱向與橫向各壓出摺線。

8. 下邊對齊正中央，壓出摺線。

翻面

9. 將正中央的摺線★對齊步驟8的摺線☆做階梯摺。

★
☆

翻面

正在壓平的模樣。

10. 右邊對齊正中央做摺疊。左邊下半部的邊對齊正中央做摺疊，順勢將做階梯摺的地方打開，壓平成三角形。

11. 左邊依照摺線做摺疊。

葉片完成。

完成

12. 反覆進行步驟7～11，製作四個同樣的葉片。將它們重疊成十字形後，用黏膠固定。

組合

13. 用黏膠將葉片固定在小屋上。

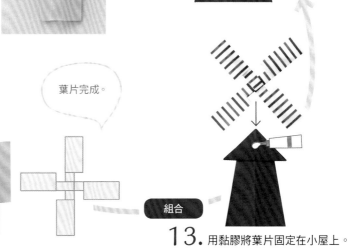

鬱金香

完成尺寸：花縱長5cm、葉子縱長9cm

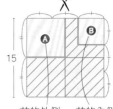
摺法的影片

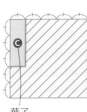

使用色紙	花的外側：7.5cm 見方（15cm 色紙的 1/4）1 張、 花的內側：5cm 見方（15cm 色紙的 1/9）1 張、 葉子：9×3cm 1 張
材料・工具	包紙鐵絲 15cm、黏膠、竹籤、珠針

花的外側　　花的內側　　葉子

※ 色紙的大小以花和葉子的比例為參考。

Ⓐ 花的外側

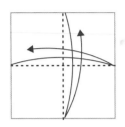

1. 在縱向與橫向各壓出摺線。

翻面
轉向

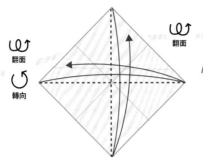

2. 在縱向與橫向各壓出摺線。

翻面

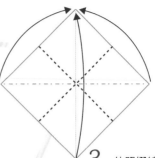

正在摺疊中。左、右角往內摺。

3. 依照摺線，將下方的角對齊上方的角，摺疊成四角形。

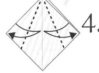

4. 將上方的左、右邊對齊正中央，壓出摺線。翻面，用同樣的方法摺。

5. 利用步驟4壓出的摺線，將左、右角摺入內側。翻面，用同樣的方法摺。

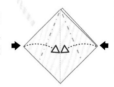

正在摺入的模樣。

ARRIVAL
NL
NETHERLANDS
26. 02. 2022
SCHIPHOL AIRPORT

說到鬱金香的國度，就會想到荷蘭，它也是荷蘭的國花。每年三到五月的開花期，公園和城鎮中四處綻放著鬱金香。

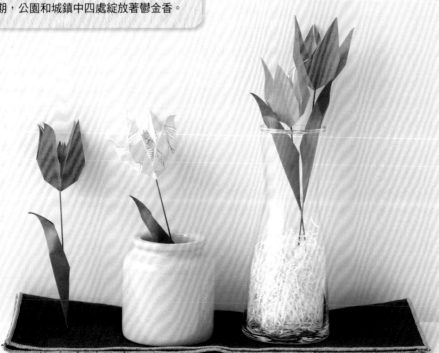

打開花瓣,露出中間的連結部分。

用手指將角輕輕壓平。

進一步壓入,漸漸弄凹。

閉合花瓣間的連結部分。

用手指輕輕按住角,一點一點的摺入內側。

7. 利用步驟6的摺線,將四個角摺入內側。

摺入內側的模樣。其餘三處摺法相同。

摺紙的寬度決定花瓣的大小。

使用刮刀壓出清楚的摺線,在步驟7時會比較容易將紙摺入。

6. 僅前面那一張,將左、右角稍微壓出摺線。翻面,用同樣的方法壓出摺線。

花的外側完成。

8. 輕輕打開花瓣末端。

Ⓑ 花的內側

9. 和步驟1～5的摺法相同。

10. 右下邊,僅前面那一張對齊正中央做摺疊。其餘三處摺法相同。

11. 將紙從摺好的角處均勻的打開。

花的內側完成。

Ⓒ 葉子

12. 對半壓出摺線。

13. 將四個角對齊摺線做摺疊。

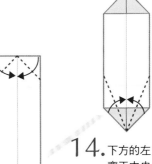

14. 下方的左、右邊對齊正中央做摺疊。

洞

17. 用珠針將花的外側
和內側的底穿洞。

18. 將鐵線末端彎曲
約1cm後，塗抹
黏膠，再從上方
穿過花的內側。

組合

葉子完成。

19.
在步驟18花的內側
底部塗抹黏膠，再將
鐵線穿過花的外側，
讓它們固定在一起。

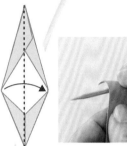

16. 對摺，用竹籤將
末端捲曲。

20. 在葉子內側塗抹黏膠，
夾住鐵線後固定。

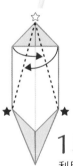

接續

15.
利用上角☆和下方
左、右角★的連結
線做摺疊。

21. 用竹籤將花瓣
捲曲。

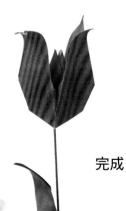

完成

民族服裝

完成尺寸：帽子15cm 寬、木靴11cm 寬（使用15cm色紙時）

使用色紙	【帽子】自由尺寸 1 張　【木靴】自由尺寸 2 張
材料・工具	尺、竹籤（沒有也OK）

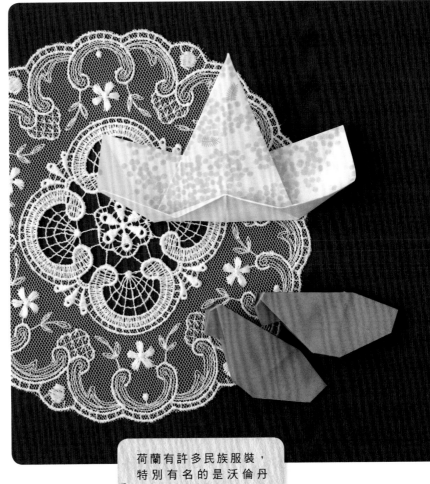

荷蘭

帽子

木鞋

帽子

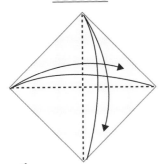

1. 在縱向與橫向各壓出摺線。

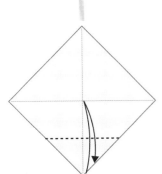

2. 下角對齊正中央，壓出摺線。

NL ARRIVAL
NETHERLANDS
26. 02. 2022
SCHIPHOL AIRPORT

荷蘭有許多民族服裝，特別有名的是沃倫丹（Volendam）地方的民族服裝。三角形的帽子極具特色；有花紋彩繪的木鞋，是非常受歡迎的工藝品和伴手禮。

3. 下角先對齊步驟2的摺線做摺疊，再以同樣寬度做捲摺。

摺好的樣子。

白色部分當作帽子的帽簷。

翻面

4. 左、右邊對齊正中央做摺疊。

依照摺疊的難易度，可以使用手指，也可以使用尺或竹籤來摺。

摺線

正在用手指壓出摺線的模樣。摺疊時，先逆轉方向，將手指伸入帽簷的內側，更容易進行。

正在將尺放在要壓出摺線的部分上，然後用竹籤壓出摺線中。

翻面

7. 在帽簷，以★與☆的連結線，壓出摺線。

摺好的樣子。

8.
依照摺線作摺疊，從↑伸入手指，整理成立體狀。

完成

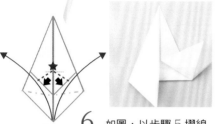

正在壓平的模樣。

6. 如圖，以步驟 5 摺線的正中央★為軸，將下方的左、右角朝斜上方打開後壓平。

5. 如圖，只將★與★連結線的正中央部分壓出摺線。

接續

木鞋

1. 對半壓出摺線。

2. 下方的左、右邊對齊正中央做摺疊。

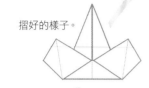
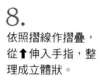
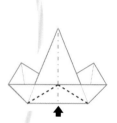

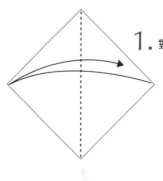
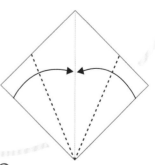

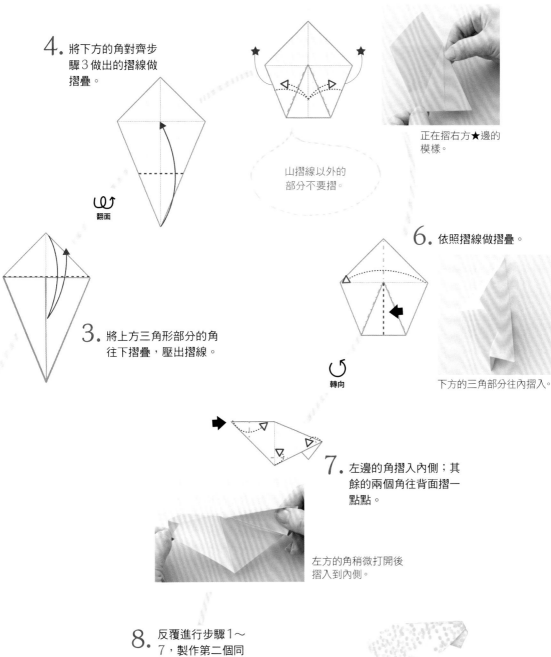

5. 將左、右★邊往後摺，沿著步驟4摺出的三角形摺邊，壓出山摺線。

正在摺右方★邊的模樣。

山摺線以外的部分不要摺。

4. 將下方的角對齊步驟3做出的摺線做摺疊。

翻面

3. 將上方三角形部分的角往下摺疊，壓出摺線。

6. 依照摺線做摺疊。

轉向

下方的三角部分往內摺入。

7. 左邊的角摺入內側；其餘的兩個角往背面摺一點點。

左方的角稍微打開後摺入到內側。

8. 反覆進行步驟1～7，製作第二個同樣的鞋子。

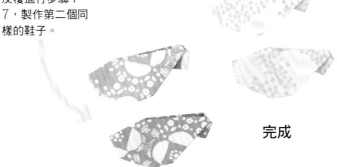

完成

運河沿岸的房子

荷蘭首都——阿姆斯特丹,周圍運河環繞、漂亮的房子並排在沿岸。你可以搭船,享受觀光的樂趣。

完成尺寸:縱長7.5cm(使用15cm色紙時)

使用色紙	自由尺寸 1 張(裁成一半使用)
材料・工具	剪刀或刀子

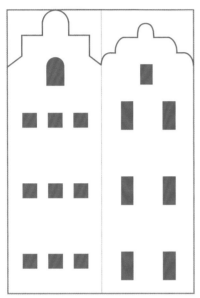

運河沿岸的房子摺疊後實際尺寸型紙(使用15cm 色紙時)

※如果使用的紙張稍厚,重疊在上方型紙上,無法透視線條(無法照描)時,可以先將型紙影印後,重疊在紙上,再照著剪,或是邊看邊描繪圖案在紙上。

1. 以1/3的寬度壓出摺線。如果是15cm的色紙,每一個寬度就是5cm。

2. 在步驟1的摺線之間,再壓出摺線。

3. 依照摺線做摺疊。

4. 照左方的型紙描摹圖案後,利用剪刀或刀子裁剪,再均勻的展開。

如果窗戶用剪的有困難,也可以用畫的。

完成

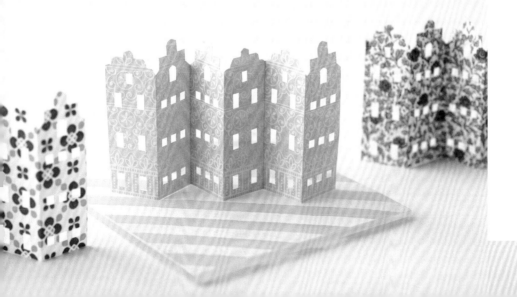

德國

格林童話與慕尼黑啤酒節

浪漫的街道、古老的城堡和格林童話等，
德國是一個讓你沉浸在童話氣氛中的國度。
德國的啤酒和臘腸也非常有名，
每年秋天都會在慕尼黑舉辦的「啤酒節」，
是一個讓你可以盡情享受這些傳統美食的節日。

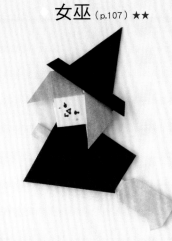

女巫（p.107）★★

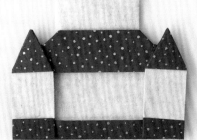

城堡（p.104）★★

啤酒（p.110）★

布萊梅音樂隊
（p.114）★★★

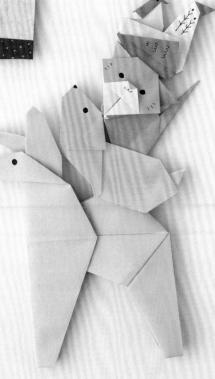

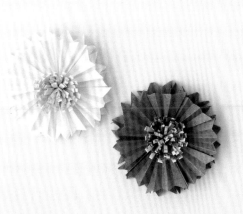

矢車菊（p.112）★

城堡

完成尺寸：縱長11cm（使用15cm 色紙時）

使用色紙	自由尺寸 1 張
材料・工具	膠帶或黏膠、筆（沒有也 OK）

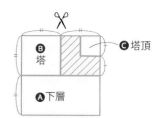

Ⓑ 塔　Ⓒ 塔頂　Ⓐ 下層

Ⓐ 下層

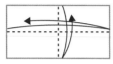

1. 在縱向與橫向各壓出摺線。

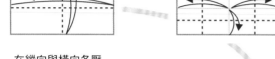

2. 下方和左、右邊對齊正中央，壓出摺線。

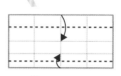

3. 下邊對齊步驟 2 壓出的摺線做摺疊；上邊對齊正中央做摺疊。

4.

左、右邊對齊正中央做摺疊。

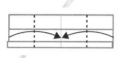

5. 中央合起來的邊緣，對齊左、右邊做摺疊。

僅摺前面那一張摺。

6. 步驟 5 摺出的部分對半摺，壓出摺線。

放大

♥ 的部分稍微露出來。

已經摺入的樣子。

7. 上方的左、右角，僅前面那一張，以★和☆的連結線往背面摺。

後面的紙保留，不摺。

8. 以★和☆的連結線，壓出摺線。

9. 用步驟 8 壓出的摺線，將角摺入內側。

正在摺入的模樣。

10. 左、右角對齊摺線，摺
疊成三角形。步驟9的
♥部分一起壓平。

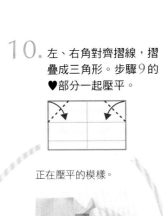

正在壓平的模樣。

ᗺ↑
翻面

ᗺ↑
翻面

摺好的樣子。

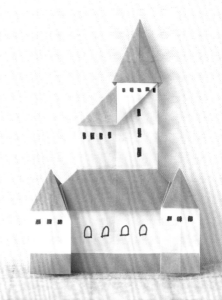

德國有許多城堡，不少美麗的城堡集中在南部，
其中巴伐利亞的新天鵝堡，被認為是灰姑娘城堡
的原型，是非常熱門的觀光景點。

GERMANY
DEPARTURE
12.07.2022
TEGEL AIRPORT

下層完成。

Ⓑ 塔

11. 在縱向與橫向各壓
出摺線。

14.
將右上角步驟12～13
重疊出的四角形，摺成
三角形，壓出摺線。

13. 上邊對齊正中央
做摺疊。

12. 左邊對齊正中央做
摺疊。

ᗺ↑
翻面

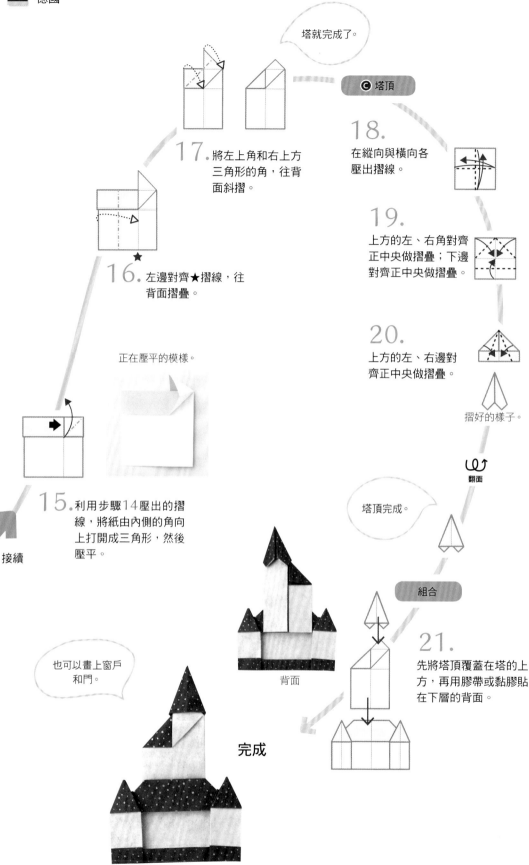

塔就完成了。

C 塔頂

17. 將左上角和右上方三角形的角，往背面斜摺。

18. 在縱向與橫向各壓出摺線。

16. 左邊對齊★摺線，往背面摺疊。

19. 上方的左、右角對齊正中央做摺疊；下邊對齊正中央做摺疊。

正在壓平的模樣。

20. 上方的左、右邊對齊正中央做摺疊。

摺好的樣子。

翻面

15. 利用步驟14壓出的摺線，將紙由內側的角向上打開成三角形，然後壓平。

塔頂完成。

接續

組合

也可以畫上窗戶和門。

背面

21. 先將塔頂覆蓋在塔的上方，再用膠帶或黏膠貼在下層的背面。

完成

女巫

完成尺寸：26cm大（使用15cm 色紙時）

使用色紙	女巫：自由尺寸 3 張、掃帚：女巫的 1/2 大 2 張
材料・工具	膠帶或黏膠、筆（沒有也OK）

Ⓐ 臉

Ⓑ 帽子

Ⓒ 斗篷

Ⓓ 掃帚

德國

Ⓐ 臉

1. 在縱向與橫向各壓出摺線。

2. 將下方和右方的邊對齊正中央，壓出摺線。

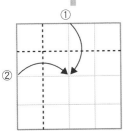

3. 上方和左方的邊，依照順序對齊正中央做摺疊。

四月三十日被稱為「沃爾普吉斯之夜（Walpurgisnacht）」。傳說，這一天女巫都會聚集在德國最高的布羅肯峰。每年都會舉辦節慶活動。

Ⓓ GERMANY DEPARTURE 12.07.2022 TEGEL AIRPORT

4. 將左上方重疊的部分，往背面摺疊成三角形。

正在摺疊的模樣。

摺好的樣子。

翻面

正在摺疊的模樣。

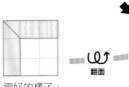

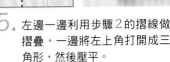

5. 左邊一邊利用步驟 2 的摺線做摺疊，一邊將左上角打開成三角形，然後壓平。

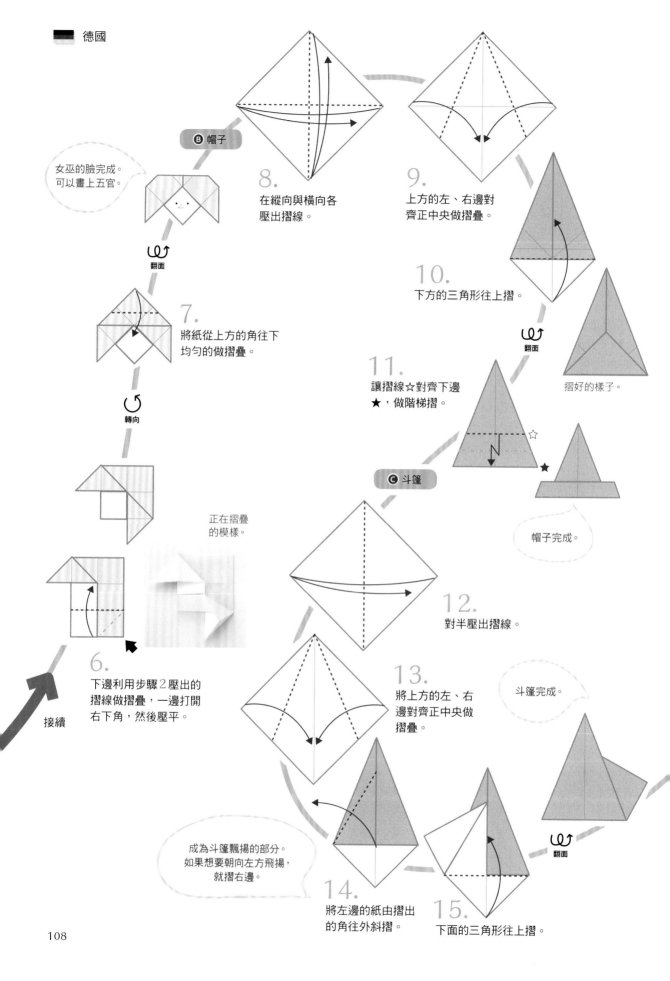

B 帽子

8.
在縱向與橫向各壓出摺線。

9.
上方的左、右邊對齊正中央做摺疊。

女巫的臉完成。可以畫上五官。

翻面

7.
將紙從上方的角往下均勻的做摺疊。

10.
下方的三角形往上摺。

翻面

摺好的樣子。

轉向

11.
讓摺線☆對齊下邊★，做階梯摺。

C 斗篷

正在摺疊的模樣。

帽子完成。

6.
下邊利用步驟2壓出的摺線做摺疊，一邊打開右下角，然後壓平。

接續

12.
對半壓出摺線。

13.
將上方的左、右邊對齊正中央做摺疊。

斗篷完成。

成為斗篷飄揚的部分。如果想要朝向左方飛揚，就摺右邊。

14.
將左邊的紙由摺出的角往外斜摺。

翻面

15.
下面的三角形往上摺。

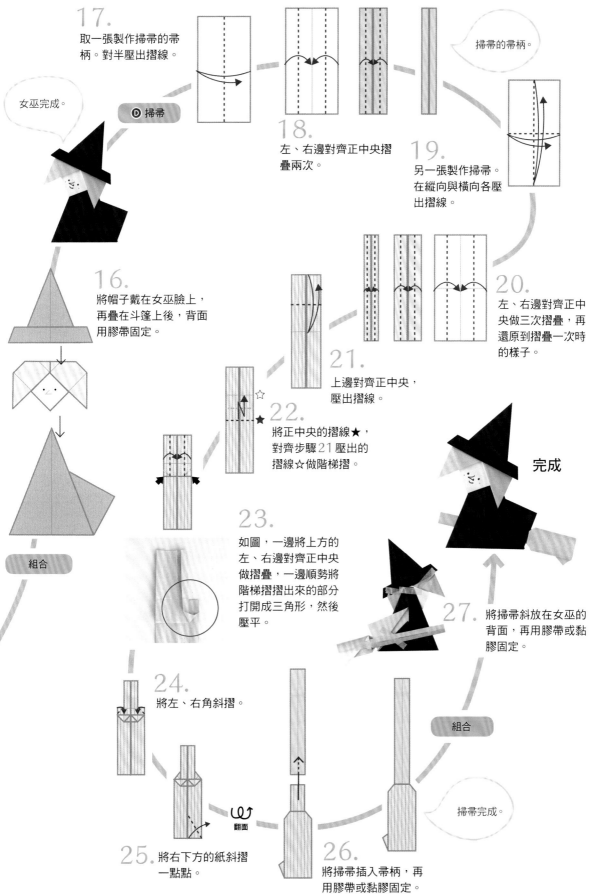

17.
取一張製作掃帚的帚柄。對半壓出摺線。

掃帚的帚柄。

女巫完成。

Ⓓ 掃帚

18.
左、右邊對齊正中央摺疊兩次。

19.
另一張製作掃帚。在縱向與橫向各壓出摺線。

16.
將帽子戴在女巫臉上，再疊在斗篷上後，背面用膠帶固定。

20.
左、右邊對齊正中央做三次摺疊，再還原到摺疊一次時的樣子。

21.
上邊對齊正中央，壓出摺線。

22.
將正中央的摺線★，對齊步驟21壓出的摺線☆做階梯摺。

完成

組合

23.
如圖，一邊將上方的左、右邊對齊正中央做摺疊，一邊順勢將階梯摺摺出來的部分打開成三角形，然後壓平。

27.
將掃帚斜放在女巫的背面，再用膠帶或黏膠固定。

24.
將左、右角斜摺。

組合

掃帚完成。

翻面

25. 將右下方的紙斜摺一點點。

26.
將掃帚插入帚柄，再用膠帶或黏膠固定。

109

啤酒

完成尺寸：縱長8cm（使用15×15cm 色紙時）

使用色紙	自由尺寸 1 張
材料・工具	無

1. 在縱向與橫向各壓出摺線。

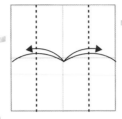

2. 左、右邊對齊正中央，壓出摺線。

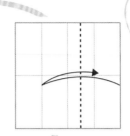

右邊成為把手。如果想做在左邊，從這裡開始便要左、右相反來摺。

3. 如圖，右邊對齊步驟2摺出的摺線，壓出摺線。

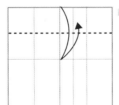

4. 上邊對齊正中央，壓出摺線。

翻面

慶祝啤酒釀造季開幕的祭典「啤酒節（Oktoberfest）」，每年在慕尼黑舉辦。在會場會招待你喝特別釀造的啤酒。

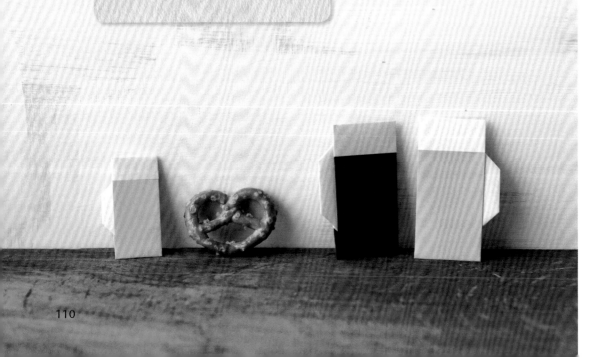

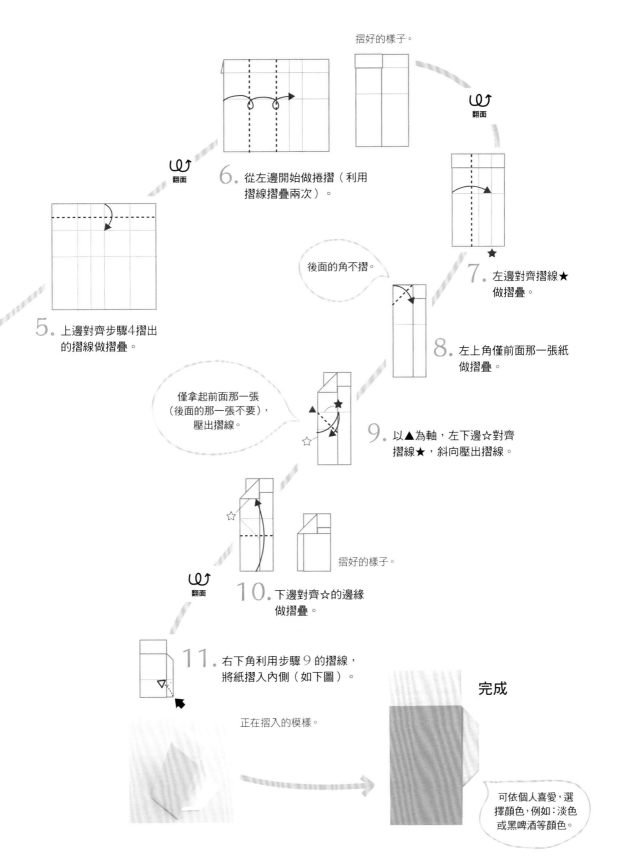

摺好的樣子。

翻面

6. 從左邊開始做捲摺（利用摺線摺疊兩次）。

翻面

翻面

7. 左邊對齊摺線★做摺疊。

5. 上邊對齊步驟4摺出的摺線做摺疊。

後面的角不摺。

8. 左上角僅前面那一張紙做摺疊。

僅拿起前面那一張（後面的那一張不要），壓出摺線。

9. 以▲為軸，左下邊☆對齊摺線★，斜向壓出摺線。

摺好的樣子。

翻面

10. 下邊對齊☆的邊緣做摺疊。

11. 右下角利用步驟9的摺線，將紙摺入內側（如下圖）。

正在摺入的模樣。

完成

可依個人喜愛，選擇顏色，例如：淡色或黑啤酒等顏色。

矢車菊

完成尺寸：7.5cm大小

使用色紙	花瓣：15cm 色紙1張 花蕊：3.75×15cm （15cm 色紙的1/4）2張
材料・工具	直徑2cm的圓形厚紙、剪刀、黏膠、鑷子、竹籤

※如果以10cm見方的色紙製作花瓣時，花蕊為 2.5×15cm（15cm摺紙的1/6）1張

15

裁切成八等分三角形。
全部使用。

A 花瓣

1. 對半壓出摺線。

2. 左、右角對齊上角，壓出摺線。

3. 下邊以▲為軸，對齊步驟2製作的摺線，壓出摺線。

4. 如圖，下邊以▲為軸，左、右邊對齊對面步驟2製作出的摺線，壓出摺線。

從背面看，摺線全都是谷摺線，翻面後即成山摺線。

翻面

5. 摺線之間，全都對半做谷摺，然後做蛇腹摺。

6. 如圖，斜向將紙剪掉。

轉向

7. 在最旁邊的一個山形部分★，塗抹黏膠，重疊上☆，連結成環狀。

黏膠

花瓣完成。

製作八個同樣的花瓣。

B 花蕊

8. 如圖，下半部分塗抹黏膠後，對摺。

黏膠

9. 山摺的邊以1～2mm的寬度剪開。另一張紙的製作方法同步驟8～9。

1～2mm

5mm

下邊保留，不要剪。

正在捲曲的模樣。

德國

13. 等黏膠乾了之後，
用竹籤將花蕊捲曲。

完成

12.
在花蕊的底部塗抹黏膠，
貼在步驟11的正中央。

GERMANY
DEPARTURE
12.07.2022
TEGEL AIRPORT

不僅是德國的國花，也成為皇帝的徽章，
被稱為「皇帝之花」。春天時綻放在歐洲
的穀倉地帶等，又有「cornflower」之稱。

11.
厚紙上塗抹黏膠，
以放射狀黏貼上八
個花瓣。

厚紙

組合

花蕊完成。

捲好的樣子。

10. 拿取步驟9做好的其中一
張，用鑷子夾住一端，一
邊捲，一邊在四處塗抹黏
膠加以固定。接著，重疊
上另一張紙，捲上後將會
變得粗圓。

布萊梅音樂隊

完成尺寸：驢子縱長11cm、狗6cm寬、貓5cm大小、公雞縱長4cm

使用色紙	【驢子】自由尺寸2張 【狗／貓】驢子的2/3見方1張 【公雞】驢子的1/2見方1張
材料・工具	剪刀、膠帶、黏膠、筆（沒有也OK）

※色紙的大小以各個動物的比例為參考。

驢子

摺法的影片

A 頭・前腳

翻面

轉向

1. 在縱向與橫向各壓出摺線。

2. 在縱向與橫向各壓出摺線。

翻面

3. 依照摺線，將下方的角對齊上方的角，摺疊成四角形。

正在摺入的模樣（此為上、下倒置的樣子）。

5. 利用步驟4壓出的摺線，將左、右角摺入內側。翻面，摺法相同。

正在摺疊中。左、右角往內摺。

4. 前面那一張，上方的左、右邊對齊正中央，壓出摺線；將下方的三角形往上摺，壓出摺線。翻面，摺法相同。

☆

6. 僅前面那一張，上方的角以縱長約1/4的長度做摺疊。翻面，摺法相同。

如果想把腳做得比較長，可以把☆的部分留得稍長一點。

這裡成為耳朵。
注意：不要剪到其他地方。

11. 往背面對摺。

10. 沒有被剪的那一面會在前面。將上角對齊★摺，壓出摺線。

7. 僅前面那一張，將左角往右翻。翻面，同樣往右翻。

轉向

8. 僅前面那一張，將上方的三角形剪至★處。

9. 僅前面那一張，將下角依照摺線往上摺。翻面，摺法相同。

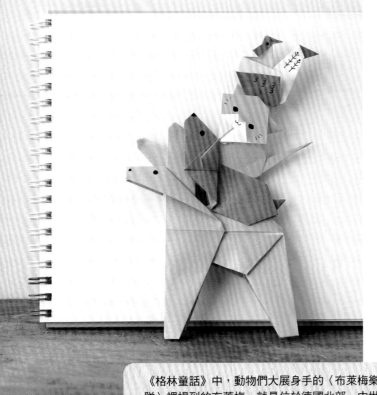

18.

上方左、右三角形的內側邊（★），各自對齊正中央的摺線，斜向壓出摺線。

17.

先照步驟1～5的摺法摺，再將前面那一張的上角往下摺。

Ⓑ 後腳

《格林童話》中，動物們大展身手的〈布萊梅樂隊〉裡提到的布萊梅，就是位於德國北部、中世紀以來的商業都市──布萊梅。在有教堂和市政廳的美麗廣場一角，還有音樂隊的銅像。

GERMANY
DEPARTURE
12.07.2022
TEGEL AIRPORT

頭與前腳完成。

翻面

正在做向外翻摺。

12.

上角外側的1張，以摺線▲為軸，做向外翻摺（p.11）。

向旁邊突出的部分成為臉部。

已經摺入的樣子。

16.

如圖，做好的角再摺一點點。

13.

臉部末端，以約一半的長度摺入內側。

只有一邊的耳朵做成摺耳。

翻面

15.

耳朵末端摺一點點。

正在摺入的模樣。

14.

成為耳朵的上角部分，僅前面那一張做斜摺。

正在摺疊的模樣。

接續

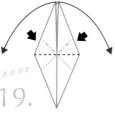

19. 利用步驟18壓出的摺線，將上角打開，接著往左、右邊摺疊並壓平。

正在摺疊的模樣。

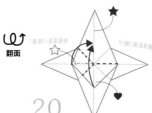

翻面

20. 一邊將☆角的前部往內摺，對齊★的摺線，一邊將♥的部分往上摺疊。

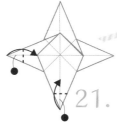

正在摺疊的模樣。

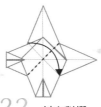

22. 斜向對摺。

21. 成為後腳的●部分，和步驟6的前腳摺法相同。

23. 左角摺入內側（前、後都要摺）。

正在摺入的模樣。

翻面

24. 上方和左邊的角往背面稍微摺一點。

摺好的樣子。

後腳完成。

組合

25. 將後腳夾入頭‧前腳的右角中間，用黏膠固定。

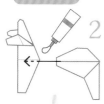

完成

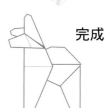

狗

1. 在縱向與橫向各壓出摺線。

2. 上、下邊對齊正中央做摺疊。

3. 左方的上、下角對齊正中央，壓出摺線。右方的上、下角，對齊正中央往背面摺。

摺好的樣子。

上、下轉動
翻面

摺的時候，將步驟7摺好的部分，稍微打開來摺。

成為尾巴。

9. ★和★對齊，壓出摺線。

8. 對齊步驟4和5的摺線，覆蓋般做階梯摺。

10. 利用步驟9的摺線，將角摺入內側後，末端再往回摺，稍微露出，成為尾巴。

正在摺疊的模樣。

7. 往後做對摺。

正在摺入的模樣。

11. 左角僅前面那一張往右側摺疊。

6. 利用步驟3的摺線，將左邊的上、下角摺入內側。

12. 將步驟11摺出的角，對齊左邊的★角做摺疊。

★和★對齊中的模樣。

13. 將步驟12摺出的角，稍微往背面摺一點。翻面，摺法和步驟11～13相同，只是左、右相反摺。

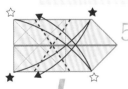

5. 將☆對齊☆、★對齊★，壓出摺線。

14. 將左上角摺入內側一點點。

上、下轉動

翻面

完成

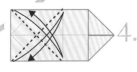

4. 左方的上、下角摺成三角形，壓出摺線。

摺法的影片

貓

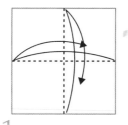

1. 在縱向與橫向各壓出摺線。

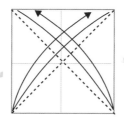

2. 斜向壓出摺線。

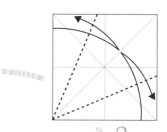

3. 左邊和下邊對齊正中央，壓出摺線。

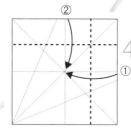

4. 右邊和上邊，依序對齊正中央做摺疊。

②
①

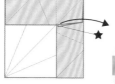

正在將角拉出中。

5. 右上邊內側形成的角★，往右拉出，壓平成三角形。

6. 將步驟5拉出的三角形，打開成四角形，然後壓平。

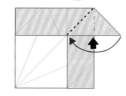

正在壓平的模樣。

7. 將下側的左、右邊，在內側對齊正中央做摺疊，並同時以★和☆為軸，將深色部分打開，然後壓平。

轉向

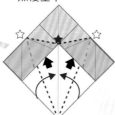

正在壓平的模樣。

這裡成為臉。

8. 翻起☆的部分，將上方隱藏的四角形★放到前面。

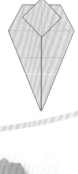

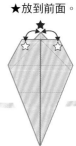

已將四角形的左方放到前面。

正在做向內壓摺。

這裡成為尾巴。

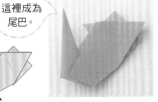

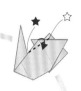

12.

以步驟11的摺線▲為軸,左角做向內壓摺(p.11)。

13.

以☆和★的連結線做摺疊。

11.

☆對齊★,僅虛線的部分壓出摺線。

下方的左、右邊立起來後對齊。

抓牢根部,往左倒。

14.

將尾巴的部分往內做對摺。

翻面

15.

將臉部的上角摺往背面;僅前面那一張的下角往上摺。

10.

將下方的左、右邊立起來後對齊,再往左側倒後壓平。

正在壓出摺線的模樣。

步驟8從底下拿出的四角形不摺。

16.

將步驟15往上摺的角,往下摺一點點,當作鼻子。

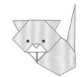

翻面

9.

如圖,上方的左、右邊,對齊上邊♥,壓出摺線。

完成

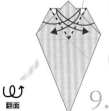

公雞

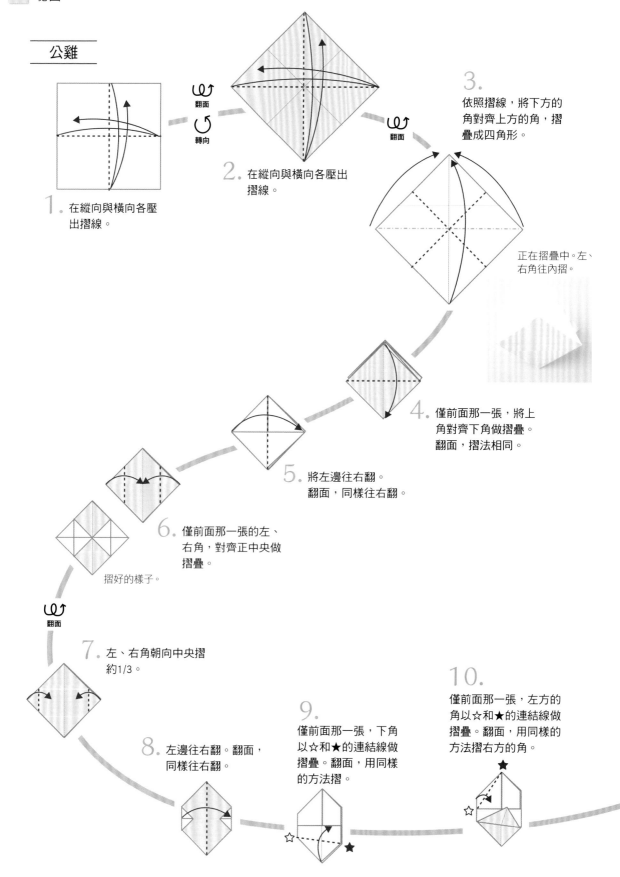

1. 在縱向與橫向各壓出摺線。

翻面
轉向

2. 在縱向與橫向各壓出摺線。

翻面

3. 依照摺線,將下方的角對齊上方的角,摺疊成四角形。

正在摺疊中。左、右角往內摺。

4. 僅前面那一張,將上角對齊下角做摺疊。翻面,摺法相同。

5. 將左邊往右翻。翻面,同樣往右翻。

6. 僅前面那一張的左、右角,對齊正中央做摺疊。

摺好的樣子。

翻面

7. 左、右角朝向中央摺約1/3。

8. 左邊往右翻。翻面,同樣往右翻。

9. 僅前面那一張,下角以☆和★的連結線做摺疊。翻面,用同樣的方法摺。

10. 僅前面那一張,左方的角以☆和★的連結線做摺疊。翻面,用同樣的方法摺右方的角。

如果朝內部摺入，就變成從兩側都能看的作品。

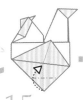

15. 下角往背面摺疊。

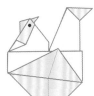

完成

正在做向內壓摺。

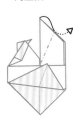

14. 對齊摺線做向內壓摺。

成為尾羽。

13. 以▲為軸，讓☆邊對齊★角，壓出摺線。

末端從右邊稍微露出。

正在做向內壓摺。

12. 突出的末端做向內壓摺。

成為鳥喙。

正在做向內壓摺。

11. 上角的左側做向內壓摺（p.11）。

放大

組合音樂隊

依照驢子、狗、貓、公雞的順序，均勻的重疊，背面則用膠帶固定。

也可以幫這些動物畫上臉和衣服。

完成

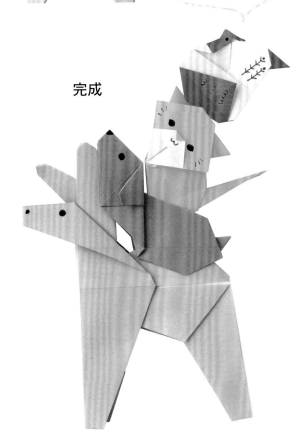

西班牙

熱情與朝聖

以佛拉明哥作為代表,西班牙擁有熱情的文化。
此外,許多世界各地的虔誠信仰者,
會前往西班牙北部的基督教聖地朝聖。

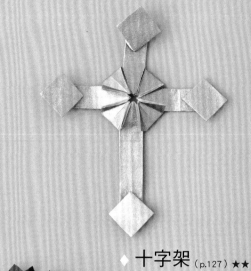

◆ 康乃馨（p.130）★★

◆ 十字架（p.127）★★

◆ 扇子（p.123）★

◆ 佛拉明哥洋裝（p.123）★★★

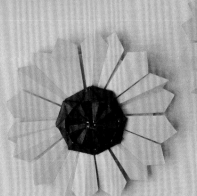

◆ 向日葵（p.132）★★

佛拉明哥洋裝&扇子

完成尺寸：洋裝縱長12cm（使用15cm色紙時）
　　　　　扇子縱長7.5cm（使用15cm色紙時）

摺法的影片

使用色紙	【洋裝】自由尺寸 1 張 【扇子】自由尺寸 1/2 張
材料・工具	剪刀、尺、竹籤（沒有也OK）、紙膠帶

洋裝

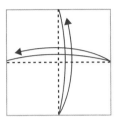

1. 在縱向與橫向各壓出摺線。

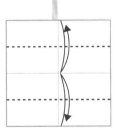

2. 上、下邊對齊正中央，壓出摺線。

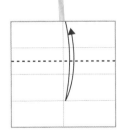

3. 上邊對齊下邊步驟2製作的摺線，壓出摺線。

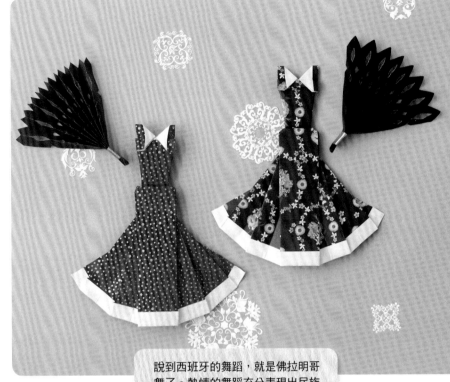

說到西班牙的舞蹈，就是佛拉明哥舞了。熱情的舞蹈充分表現出民族性，總是吸引觀眾駐足欣賞。飄逸的舞蹈洋裝和用來表現感情的扇子同樣吸睛。

4. 上、下邊各自對齊步驟2製作的摺線，壓出摺線。

翻面

放大

5. 上邊對齊步驟4製作的摺線，壓出摺線；下邊則是對齊步驟4壓出的摺線做摺疊。

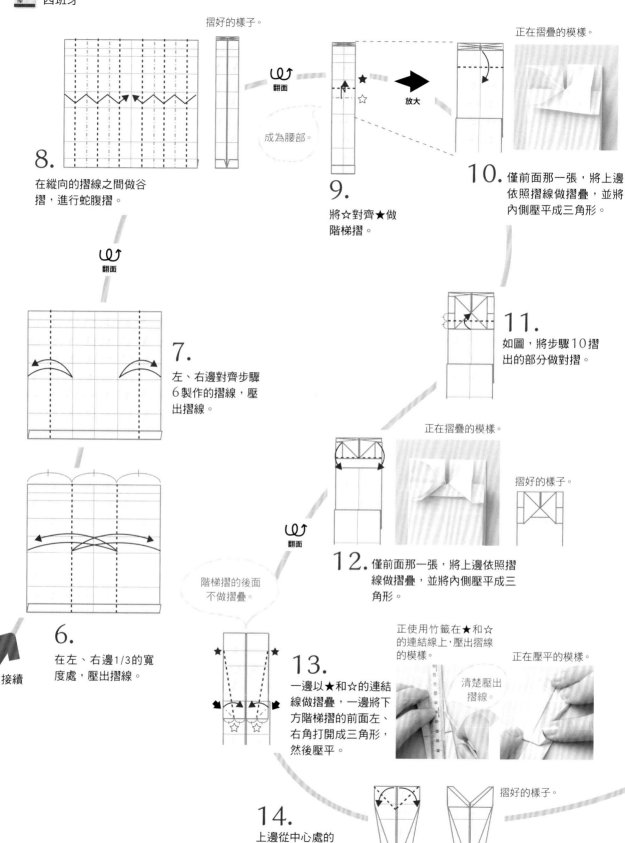

摺好的樣子。

正在摺疊的模樣。

8.
在縱向的摺線之間做谷摺，進行蛇腹摺。

翻面

成為腰部。

9.
將☆對齊★做階梯摺。

放大

10. 僅前面那一張，將上邊依照摺線做摺疊，並將內側壓平成三角形。

翻面

7.
左、右邊對齊步驟6製作的摺線，壓出摺線。

11.
如圖，將步驟10摺出的部分做對摺。

正在摺疊的模樣。

摺好的樣子。

翻面

12. 僅前面那一張，將上邊依照摺線做摺疊，並將內側壓平成三角形。

接續

階梯摺的後面不做摺疊。

6.
在左、右邊1/3的寬度處，壓出摺線。

正使用竹籤在★和☆的連結線上，壓出摺線的模樣。

清楚壓出摺線。

正在壓平的模樣。

13.
一邊以★和☆的連結線做摺疊，一邊將下方階梯摺的前面左、右角打開成三角形，然後壓平。

摺好的樣子。

14.
上邊從中心處的角摺疊成三角形。

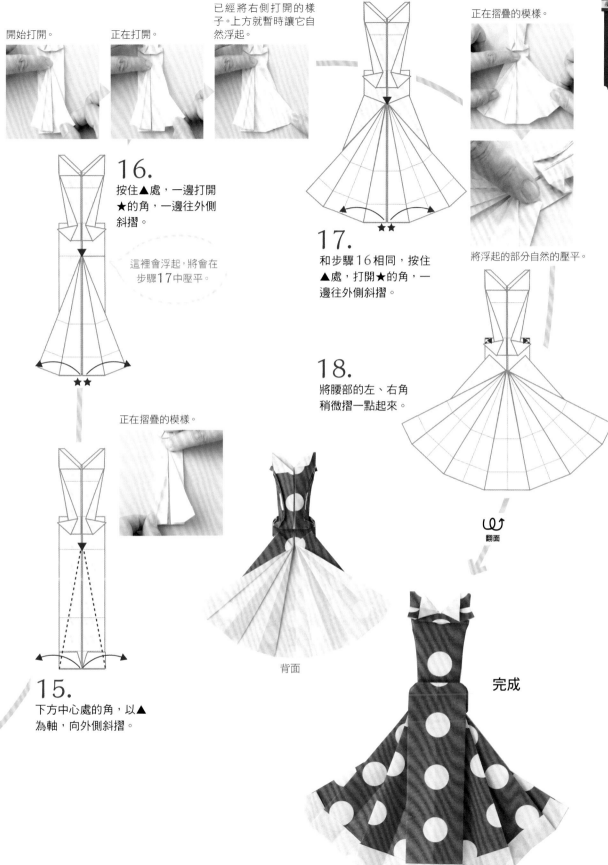

開始打開。

正在打開。

已經將右側打開的樣子。上方就暫時讓它自然浮起。

正在摺疊的模樣。

16.
按住▲處,一邊打開★的角,一邊往外側斜摺。

這裡會浮起,將會在步驟17中壓平。

★★

17.
和步驟16相同,按住▲處,打開★的角,一邊往外側斜摺。

★★

將浮起的部分自然的壓平。

18.
將腰部的左、右角稍微摺一點起來。

正在摺疊的模樣。

15.
下方中心處的角,以▲為軸,向外側斜摺。

背面

翻面

完成

125

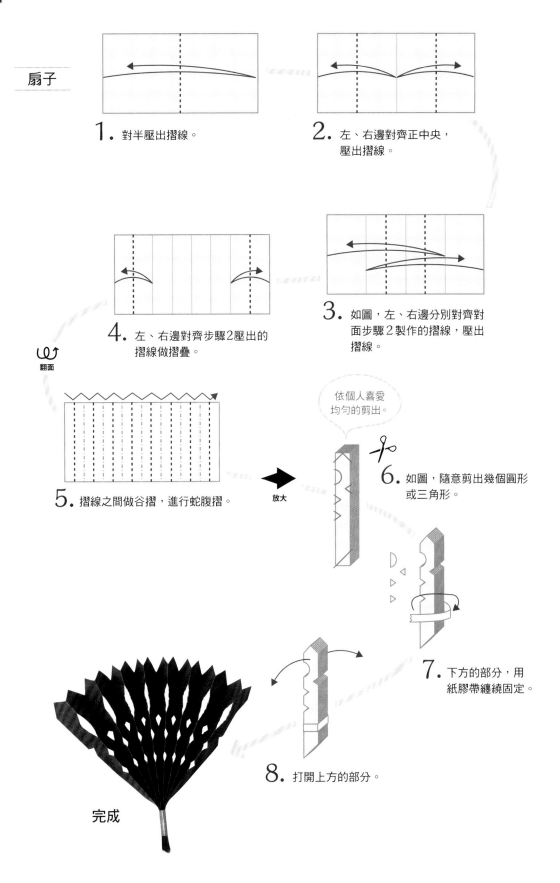

扇子

1. 對半壓出摺線。

2. 左、右邊對齊正中央，壓出摺線。

3. 如圖，左、右邊分別對齊對面步驟2製作的摺線，壓出摺線。

4. 左、右邊對齊步驟2壓出的摺線做摺疊。

翻面

5. 摺線之間做谷摺，進行蛇腹摺。

放大

依個人喜愛均勻的剪出。

6. 如圖，隨意剪出幾個圓形或三角形。

7. 下方的部分，用紙膠帶纏繞固定。

8. 打開上方的部分。

完成

十字架

完成尺寸：縱長20cm（使用15cm 色紙時）

使用色紙	十字部分：3.75×15cm（15cm 色紙的1/4）4 張、中心部分：10cm 見方（15cm 色紙的2/3）1 張
材料・工具	剪刀、黏膠

＊色紙的大小以十字和中心部分的比例為參考。

十字部分　　中心部分

Ⓐ Ⓑ 十字部分

1. 在縱向與橫向各壓出摺線。

2. 上、下邊對齊正中央，壓出摺線。

翻面

3. 四張摺紙中的三張Ⓑ，依照下方的摺線剪掉。

Ⓐ　　Ⓑ

這裡不使用。

Ⓑ的下面部分會比圖示短。

4. ⒶⒷ都一樣，如圖，將最上面的摺線對齊其下面的摺線，做階梯摺。

Ⓐ　　Ⓑ

Ⓑ

Ⓐ

5. ⒶⒷ都一樣，將階梯摺摺出來的角，摺成三角形，壓出摺線。

朝聖之路的終點聖地牙哥・德・孔波斯特拉（Santiago de Compostela）、巴塞隆納的教堂聖家堂（La Sagrada Familia）和各地深具歷史的修道院等，都是西班牙值得一看的觀光景點。

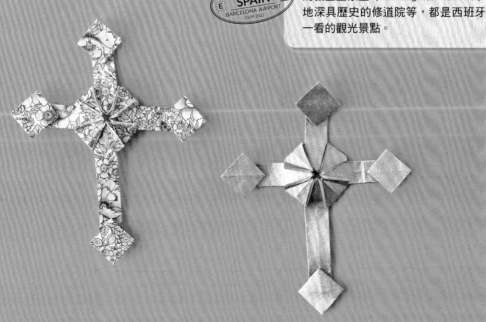

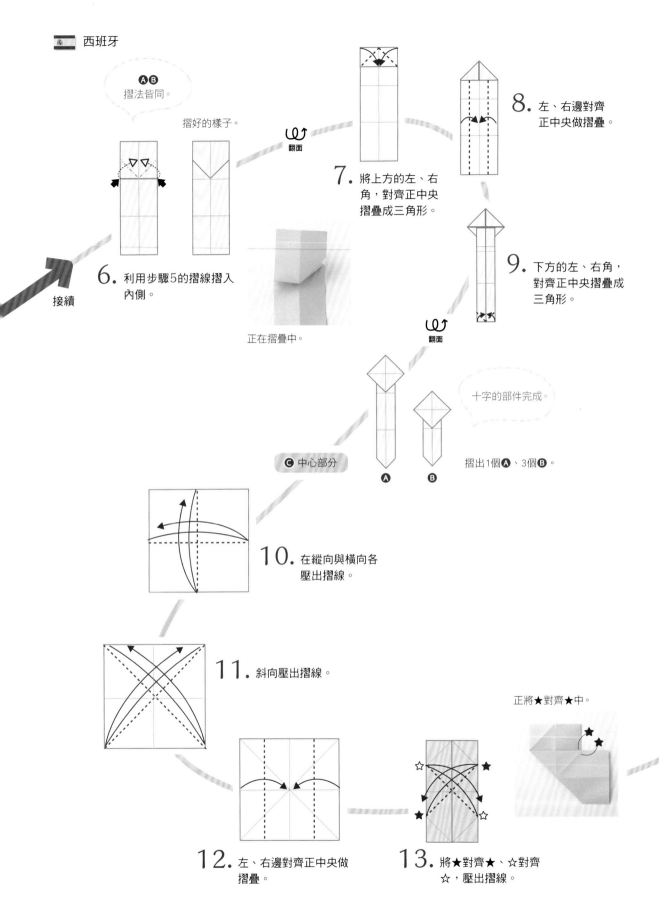

A B 摺法皆同。

摺好的樣子。

翻面

6. 利用步驟5的摺線摺入內側。

接續

正在摺疊中。

7. 將上方的左、右角,對齊正中央摺疊成三角形。

8. 左、右邊對齊正中央做摺疊。

翻面

9. 下方的左、右角,對齊正中央摺疊成三角形。

十字的部件完成。

摺出1個**A**、3個**B**。

A **B**

C 中心部分

10. 在縱向與橫向各壓出摺線。

11. 斜向壓出摺線。

正將★對齊★中。

12. 左、右邊對齊正中央做摺疊。

13. 將★對齊★、☆對齊☆,壓出摺線。

17. 如圖,四個四角形彼此相鄰的角,對齊摺線做摺疊。

18. 將四個角落摺向背面。

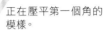

正在壓平第一個角的模樣。

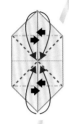

19. 將步驟17摺出的部分立起來。

16. 上、下四個角各自對齊正中央,打開成四角形後壓平。

中心完成。

組合

15. 將左、右角各自向上和下摺疊。

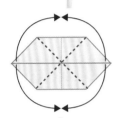

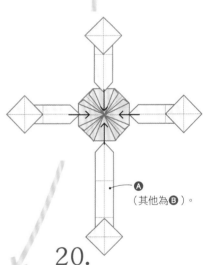

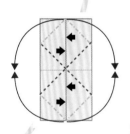

正在向左、右打開中。

Ⓐ
(其他為Ⓑ)。

14. 一邊將上、下正中央的角向左、右打開,一邊依照摺線,將它壓平。

20. 將十字部件插入中心。也可用黏膠固定。

完成

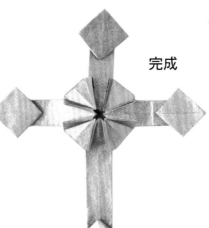

康乃馨

完成尺寸：5cm大小

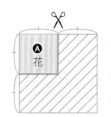
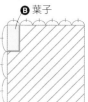

使用色紙	花：7.5cm 見方（15cm 色紙的1/4）1張、 葉子：5×2.5cm （15cm 色紙的1/3×1/6）1張
材料・工具	剪刀、竹籤、膠帶或黏膠

＊色紙的大小以花和葉子的比例為參考。

Ⓐ 花

1. 在縱向與橫向各壓出摺線。

翻面
轉向

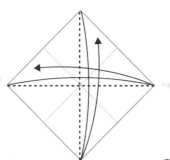

2. 在縱向與橫向各壓出摺線。

翻面

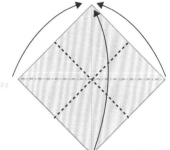

3. 依照摺線，將下方的角對齊上方的角，摺疊成四角形。

正在摺疊中。左、右角往內摺。

跳佛拉明哥舞時，康乃馨被用在裝飾於頭髮上，或是咬在嘴上。它也是西班牙的國花，安達魯西亞南部居民家的白色牆壁上，經常以康乃馨做裝飾。

4. 僅前面那一張，下方的左、右邊對齊正中央，壓出摺線。翻面，用同樣的方法摺。

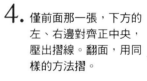

5. 利用步驟4壓出的摺線，將左、右角摺入內側。翻面，用同樣的方法摺。

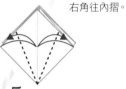

正在摺入中。

6. 下角對齊上角後壓出摺線。

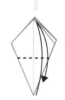

7. 以左、右角★的連結線，壓出摺線。

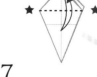
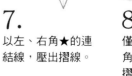

8. 僅前面那一張，將上角對齊步驟7壓出的摺線做摺疊。

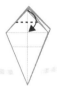

正在摺疊中。

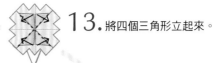

13. 將四個三角形立起來。

花就完成了。

ⓑ 葉子

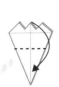

剪掉
這裡

12. 僅前面那一張，利用步驟
6 壓出的摺線做摺疊，內
側壓平成三角形。

11. 將露出顏色的兩個三
角形剪掉。

注意：不要剪到
山摺線。

14. 對半壓出摺線。

10. 剪掉上面的三角形。

15. 將四個角對齊正中央
做摺疊。

9. 將摺好的三角形做
對摺。

摺好的樣子。

16.
左、右邊對齊
正中央做摺疊。

翻面

捲曲好的樣子。

18.
上方的尖端用竹籤
捲曲。

17. 下方的左、右邊對齊
正中央做摺疊。

正在捲曲的模樣。

組合

19.
用膠帶或黏膠，將葉子
固定在花的背側。

完成

向日葵

完成尺寸：7cm大小

使用色紙	花瓣：5cm見方（15cm 色紙的1/9）6張、花蕊：7.5cm見方（15cm 色紙的1/4）1張
材料・工具	黏膠

＊色紙的大小以花瓣和花蕊的比例為參考。

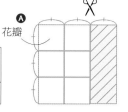
花瓣

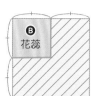
花蕊

A 花瓣

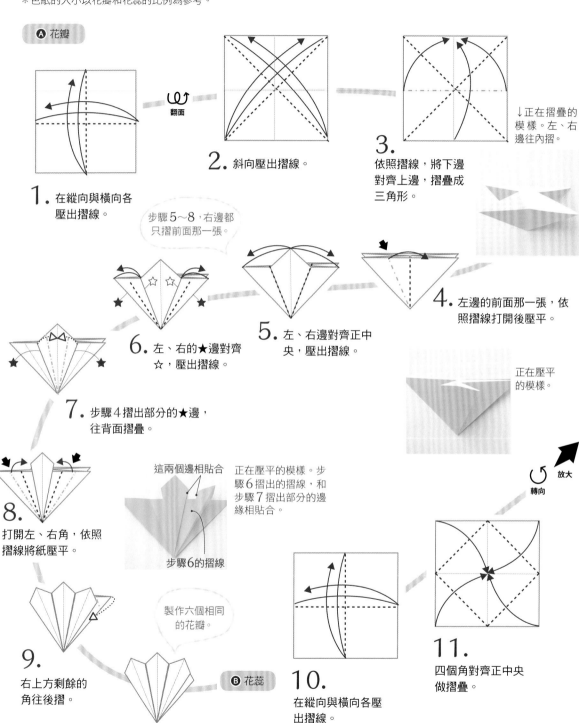

1. 在縱向與橫向各壓出摺線。

翻面

2. 斜向壓出摺線。

3. 依照摺線，將下邊對齊上邊，摺疊成三角形。

↓正在摺疊的模樣。左、右邊往內摺。

4. 左邊的前面那一張，依照摺線打開後壓平。

正在壓平的模樣。

步驟5～8，右邊都只摺前面那一張。

6. 左、右的★邊對齊☆，壓出摺線。

5. 左、右邊對齊正中央，壓出摺線。

7. 步驟4摺出部分的★邊，往背面摺疊。

這兩個邊相貼合

正在壓平的模樣。步驟6摺出的摺線，和步驟7摺出部分的邊緣相貼合。

步驟6的摺線

8. 打開左、右角，依照摺線將紙壓平。

製作六個相同的花瓣。

9. 右上方剩餘的角往後摺。

花瓣完成。

B 花蕊

10. 在縱向與橫向各壓出摺線。

放大

轉向

11. 四個角對齊正中央做摺疊。

132

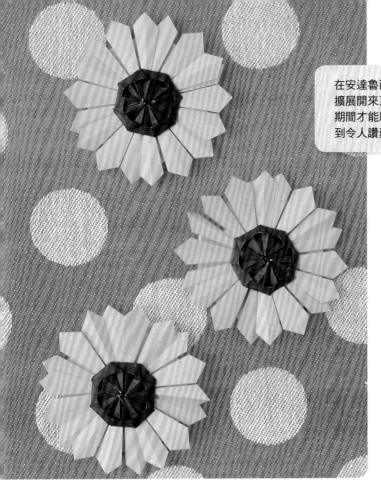

在安達魯西亞,有些地方的向日葵田擴展開來直至地平線。僅在初夏短暫期間才能欣賞到的這個景觀,據說美到令人讚歎。

正在壓平第一個角的模樣。

17.

上、下四個角,各自對齊正中央,打開成四角形後壓平。

16.

左、右角各自向上摺和下摺疊。

12.

在縱向與橫向各壓出摺線。

15.

將上、下正中央的角向左、右打開,並依照摺線將它壓平。

13.

左、右邊對齊正中央做摺疊。

正將★和★對齊中。

14.

將★和★對齊、☆和☆對齊,壓出摺線。

正在向左、右打開中。

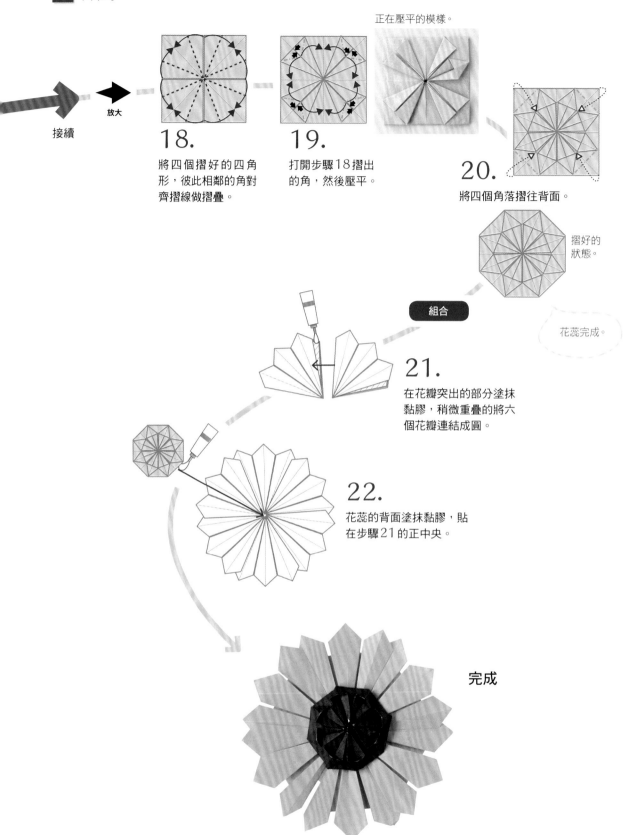

正在壓平的模樣。

18.
將四個摺好的四角形，彼此相鄰的角對齊摺線做摺疊。

19.
打開步驟18摺出的角，然後壓平。

20.
將四個角落摺往背面。

摺好的狀態。

組合

花蕊完成。

21.
在花瓣突出的部分塗抹黏膠，稍微重疊的將六個花瓣連結成圓。

22.
花蕊的背面塗抹黏膠，貼在步驟21的正中央。

完成

接續

放大

SWITZERLAND
02.08.2022
★ ★
ARRIVED

瑞士

阿爾卑斯的大自然

瑞士是一個被阿爾卑斯山岳環繞、自然資源豐富的國家。
在日本,則因為是卡通〈阿爾卑斯山的少女海蒂〉
主角生活的國家,而為人們所熟知。
此外,利用傳統製法製作的巧克力也很有名。

薄雪草（p.144）★★★

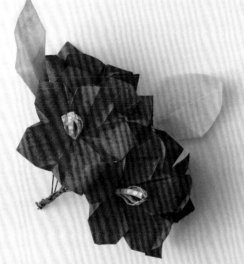

阿爾卑斯杜鵑（p.141）★★

巧克力（p.136）★

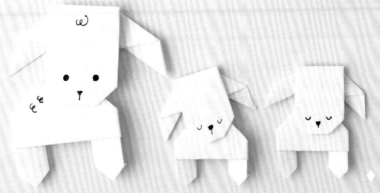

山羊（p.138）★

135

巧克力

完成尺寸：4cm大小（使用15cm 色紙時）

使用色紙	自由尺寸 1/2 張
材料・工具	無

1. 上邊以整張紙1/5的寬度做摺疊，
下邊以2/5的寬度做摺疊。
※圖中的數字是指使用15cm色紙的情況。

2. 以▲為軸，右邊對齊
上邊摺疊成三角形。

3. 以▲為軸，將★的邊緣
對齊☆邊做摺疊。

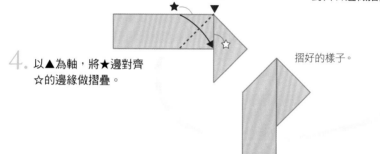

4. 以▲為軸，將★邊對齊
☆的邊緣做摺疊。

摺好的樣子。

翻面

據說，最早將作為飲料的巧克力製作成糖果的就是瑞士。瑞士也是牛奶巧克力和巧克力棒的發源地。仿照瑞士高峰馬特洪峰形狀的巧克力，也非常受歡迎。

SWITZERLAND
02.08.2022
ARRIVED

7. 如圖，清楚的壓出
谷摺線。

6. 右下角沿著邊緣做摺
疊後，再將色紙打開
成步驟2尚未摺疊前
的形狀。

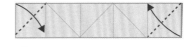

8. 右下角和左上角依照摺線做
摺疊。

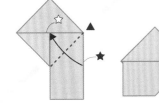

摺好的樣子。

5. 以▲為軸，將★邊對齊☆
的邊緣做摺疊。

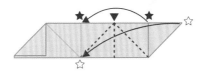

9. 以▲為軸，將★對齊★、
☆對齊☆，摺成立體三角形。

正在摺疊的模樣。

10. 將左端的●三角形插
入♥的內側。

正在插入的模樣。

要插入時，
方向已經和步驟10
的圖不同。

完成

山羊

完成尺寸：12cm大（使用15cm 色紙時）

使用色紙	自由尺寸 2 張
材料‧工具	膠帶或黏膠、筆（沒有也OK）

Ⓐ 頭　Ⓑ 身體

Ⓐ 頭

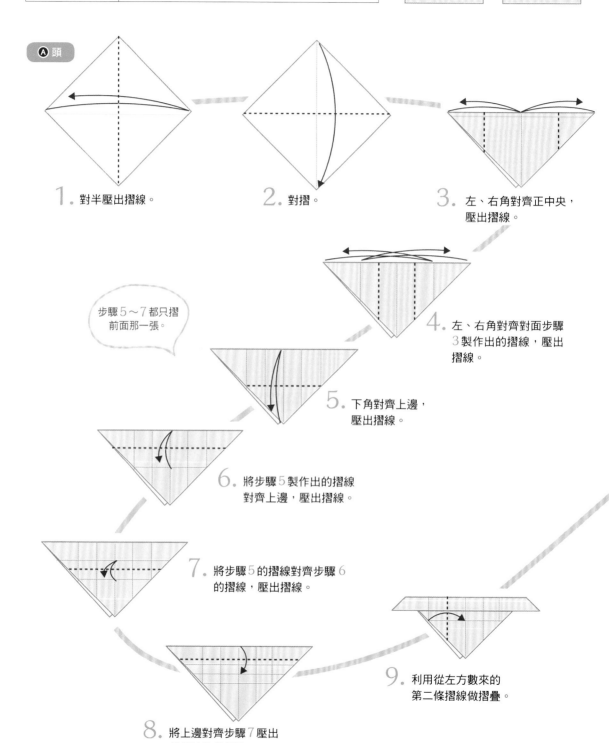

1. 對半壓出摺線。

2. 對摺。

3. 左、右角對齊正中央，壓出摺線。

4. 左、右角對齊對面步驟3製作出的摺線，壓出摺線。

步驟5～7都只摺前面那一張。

5. 下角對齊上邊，壓出摺線。

6. 將步驟5製作出的摺線對齊上邊，壓出摺線。

7. 將步驟5的摺線對齊步驟6的摺線，壓出摺線。

8. 將上邊對齊步驟7壓出的摺線後做摺疊。

9. 利用從左方數來的第二條摺線做摺疊。

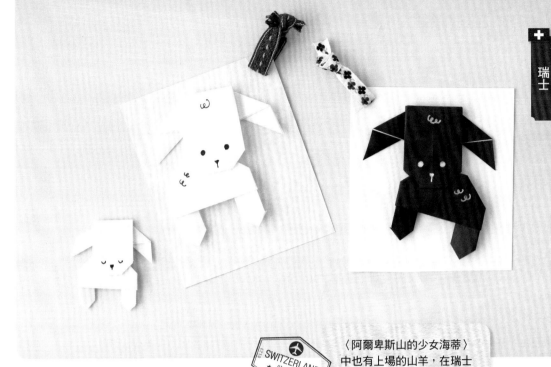

〈阿爾卑斯山的少女海蒂〉中也有上場的山羊，在瑞士是很常見的家畜。如果到瑞士旅行，可能到處都會碰見牠喔！

成為耳朵。可做成個人喜愛的角度。

10.
將摺好的部分以▲為軸，向左下方斜摺。右方的摺法和步驟9～10相同。

11.
下角摺疊一點點起來。

翻面

B 身體

頭部完成。

12.
對半壓出摺線。

13.
對摺。

14.
下角對齊上邊，壓出摺線。

步驟14～16都只摺前面那一張。

15.
下角對齊步驟14製作的摺線，壓出摺線。

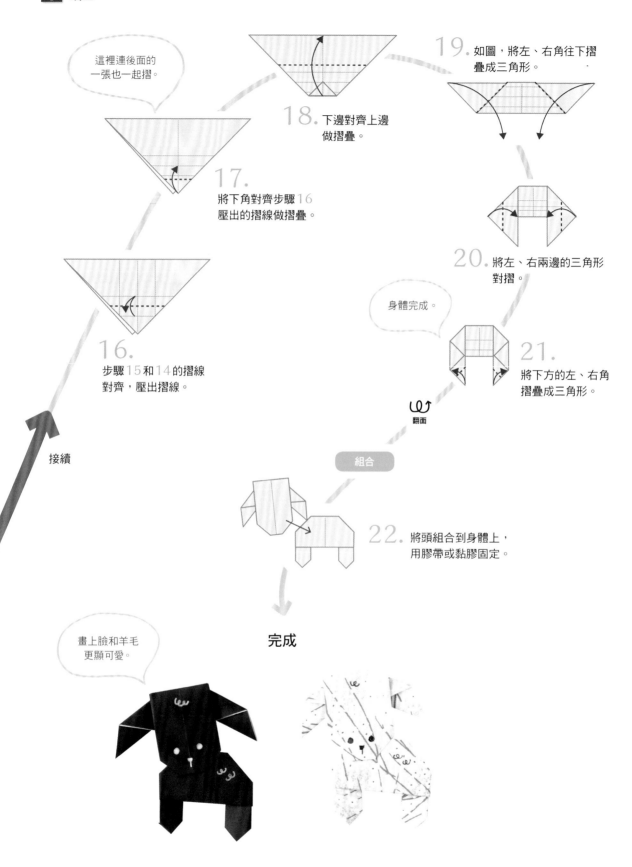

這裡連後面的一張也一起摺。

18. 下邊對齊上邊做摺疊。

19. 如圖,將左、右角往下摺疊成三角形。

17. 將下角對齊步驟16壓出的摺線做摺疊。

20. 將左、右兩邊的三角形對摺。

身體完成。

16. 步驟15和14的摺線對齊,壓出摺線。

翻面

接續

組合

21. 將下方的左、右角摺疊成三角形。

22. 將頭組合到身體上,用膠帶或黏膠固定。

書上臉和羊毛更顯可愛。

完成

阿爾卑斯杜鵑

完成尺寸：花（單個）3.5cm 大、葉子縱長 5cm

使用色紙	花・葉子：5cm 見方（15cm 色紙的1/9）各 1 張 花蕊：3×1.5cm 1 張
材料・工具	紙包鐵絲、剪刀、竹籤、黏膠、珠針

＊色紙的大小以花和葉子及花芯的比例為參考。

| 5 | A
花 | C
葉 |

1.5 | B 花蕊
— 3 —

 A 花

1. 對摺。

只摺正中央的部分。

2. 左邊分別對齊上邊、下邊，壓出摺線。

3. 右下角對齊★號做摺疊。

4. ☆邊對齊★邊做摺疊。

5. ☆邊對齊★邊做摺疊。

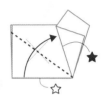

6. ☆邊往背面摺，對齊★邊。

摺好的樣子。

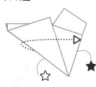

7. 沿著最前面的三角形邊緣，將色紙剪掉再展開。

剪掉後展開的樣子。

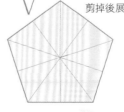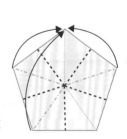

8. 依照摺線做摺疊。

正在摺疊的模樣。

德語中，是「阿爾卑斯玫瑰」的意思。在山麓綻放、蔓延開來的姿態令人讚歎。和薄雪草同為瑞士的國花。

SWITZERLAND
02.08.2022
ARRIVED

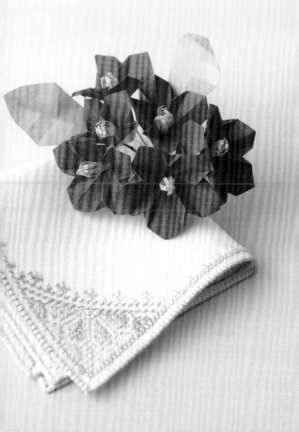

正在摺其中一處的模樣。

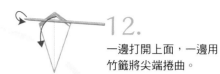

12.
一邊打開上面,一邊用
竹籤將尖端捲曲。

11. 依照摺線,將角往內摺入。
其餘四處摺法相同。

正在一邊打開
一邊捲曲中。

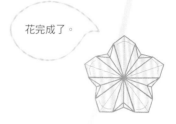

10. 以右上的▲為軸,僅將前
面那一張的右角對齊摺
線,壓出摺線。其餘四處
逐一翻頁後,同樣也壓出
摺線。

花完成了。

9. 僅前面那一張,將下方的
右邊對齊正中央,壓出摺
線。其餘四處也都是逐一
翻頁後,同樣壓出摺線。

花的數量依個人喜愛
製作。花蕊則配合花的
數量製作。

Ⓑ 花蕊

接續

13.
在下半部分塗抹黏膠後,
對摺黏在一起。

正在捲曲的模樣。

14.
在山摺線一端,
以1〜2mm的寬度
剪開。

1〜2mm
5mm

下邊保留不剪。

花蕊完成。

黏膠
鐵絲

15.
先將鐵絲放在最邊緣的剪口處,
扭擰固定,再以鐵絲為軸,將紙
一圈一圈纏捲後,用黏膠固定。

16.
用竹籤將尖端
朝內側捲曲。

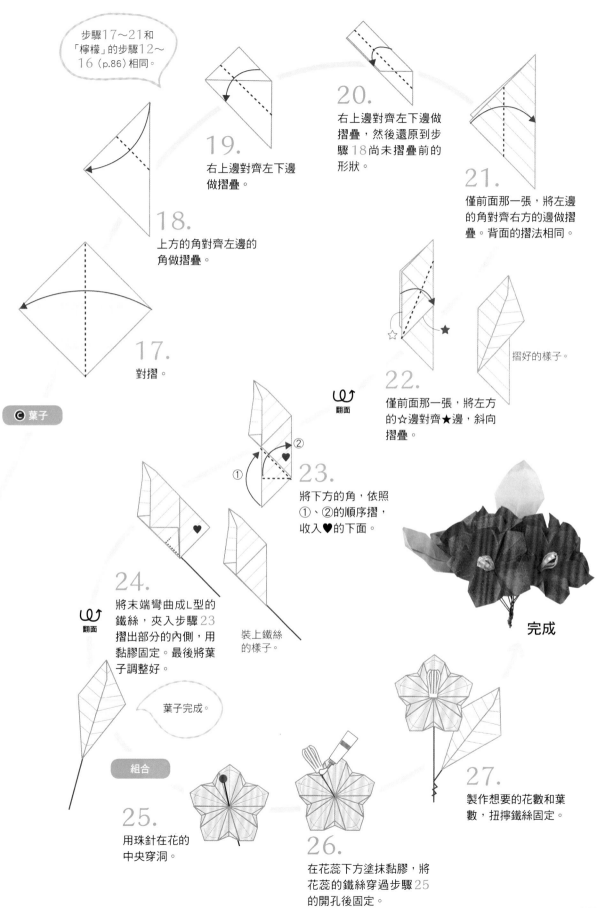

步驟17～21和「檸檬」的步驟12～16（p.86）相同。

19.
右上邊對齊左下邊做摺疊。

20.
右上邊對齊左下邊做摺疊，然後還原到步驟18尚未摺疊前的形狀。

21.
僅前面那一張，將左邊的角對齊右方的邊做摺疊。背面的摺法相同。

18.
上方的角對齊左邊的角做摺疊。

17.
對摺。

摺好的樣子。

22.
僅前面那一張，將左方的☆邊對齊★邊，斜向摺疊。

ⓒ 葉子

翻面

23.
將下方的角，依照①、②的順序摺，收入♥的下面。

24.
將末端彎曲成L型的鐵絲，夾入步驟23摺出部分的內側，用黏膠固定。最後將葉子調整好。

翻面

葉子完成。

裝上鐵絲的樣子。

完成

組合

25.
用珠針在花的中央穿洞。

26.
在花蕊下方塗抹黏膠，將花蕊的鐵絲穿過步驟25的開孔後固定。

27.
製作想要的花數和葉數，扭擰鐵絲固定。

薄雪草

完成尺寸：15cm大（使用15cm 色紙時）

使用色紙	下面的花瓣：自由尺寸 1 張、 上面的花瓣：下面花瓣的 1/2 見方 4 張
材料・工具	黏膠

※色紙的大小以上、下花瓣的比例為參考。

Ⓐ 下面的花瓣

上面的花瓣

1. 在縱向與橫向各壓出摺線。

翻面
轉向

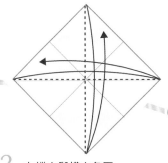

2. 在縱向與橫向各壓出摺線。

翻面

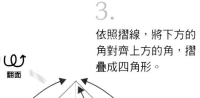

3. 依照摺線，將下方的角對齊上方的角，摺疊成四角形。

正在摺疊中。左、右角往內摺。

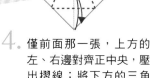

4. 僅前面那一張，上方的左、右邊對齊正中央，壓出摺線；將下方的三角形往上摺，壓出摺線。翻面，摺法相同。

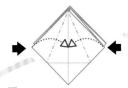

5. 利用步驟4的摺線，將左、右角分別摺入內側。翻面，摺法相同。

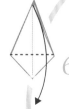

6. 僅前面那一張，將上角往下摺。

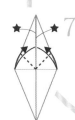

7. 僅前面那一張，將上方左、右三角形的內側★邊，各自對齊正中央的摺線，斜向壓出摺線。

正在摺疊的模樣。

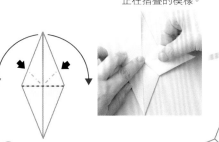

8. 利用步驟7壓出的摺線，將上角打開，往左、右摺疊並壓平。

翻面

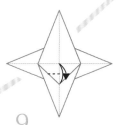

9. 如圖，下方正中央的小三角形對摺，壓出摺線。

已經壓平的樣子。

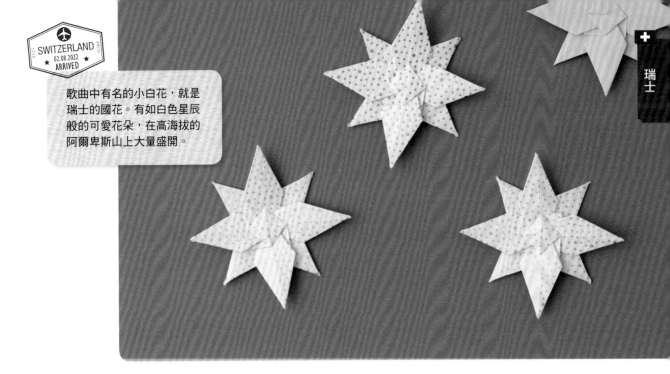

歌曲中有名的小白花，就是瑞士的國花。有如白色星辰般的可愛花朵，在高海拔的阿爾卑斯山上大量盛開。

摺★角後，讓中心立起來的模樣。

一下子將中心四片紙往逆時針方向推，一下子抓住往外側拉，慢慢的將中心打開。

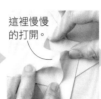

這裡慢慢的打開。

更進一步打開中。

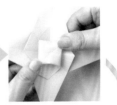

打開成四角形後，直接壓平。

10.

將★對齊正中央的摺線，不斷輕輕如旋轉般推、拉色紙。♥的部分利用步驟 9 的摺線，壓平成四角形。

B 上面的花瓣

下面的花瓣完成。

11.

在縱向與橫向各壓出摺線。

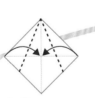

12.

上方的左、右邊對齊正中央做摺疊。

13.

下方的左、右邊對齊正中央做摺疊。

上面的花瓣完成。

正在插入一片花瓣的模樣。

14.

下角對齊★做摺疊。

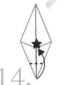

摺好的樣子。

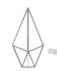
翻面

製作四個相同的花瓣。

組合

15.

將上面的花瓣，插入下面花瓣正中央的四角形的下方，用黏膠固定。

完成

歐洲的幸運小物

扎根於地域文化上的幸運小物，
非常適合作為旅行的紀念品或伴手禮。
本單元以歐洲相傳可為人帶來幸運的幸運物為主題。

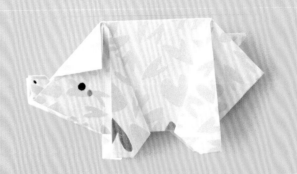

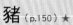
◆ 豬（p.150）★

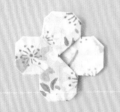

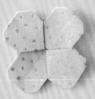

◆ 瓢蟲（p.147）★

◆ 幸運草（p.148）★★

瓢蟲

完成尺寸：8cm寬（使用15cm 色紙時）

使用色紙	自由尺寸 1 張
材料・工具	筆（沒有也OK）

在歐洲，據說瓢蟲可以帶來幸運。因此，經常可以看到善加利用其圓滾滾形狀，製作出的裝飾品或鈕扣等小物。

1. 對半壓出摺線。

2. 對摺。

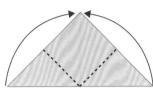

3. 左、右角對齊上角做摺疊。

翻面

4. 僅前面那一張，將上角對齊下角，壓出摺線。

翻面

5. 僅前面那一張，將上角對齊正中央做摺疊。

6. 僅前面那一張，將上方的兩個角，往背面摺到約和步驟5相同的位置。

7. 如圖，將剩下的色紙上角，對齊步驟6摺出的邊緣做捲摺。

畫上臉和斑紋，更可愛。

8. 左、右和下角往背面摺一點起來。

9. 將上方的左、右斜邊，稍微往背面摺疊。

完成

幸運草

完成尺寸：11cm 大小（使用15cm 色紙時）

使用色紙	自由尺寸 1 張
材料・工具	無

1. 在縱向與橫向各
 壓出摺線。

轉向

翻面

2. 在縱向與橫向各
 壓出摺線。

翻面

3. 依照摺線，將下方的
 角對齊上方的角，摺
 疊成四角形。

正在摺疊中。左、右角往
內摺。

4. 將上角對齊下角，
 壓出摺線。

5. 下角和僅前面那一張的左、右
 角，對齊正中央壓出摺線。翻
 面，摺法相同。

幸運草在日本也是眾所皆知的幸
運物。在歐洲，它不只可以帶來
幸運，也有驅魔的含意，有些地
方甚至有將幸運草裝飾在玄關上
的風俗習慣。

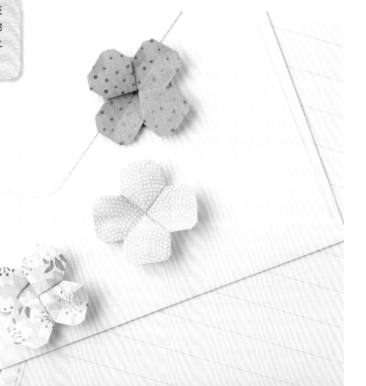

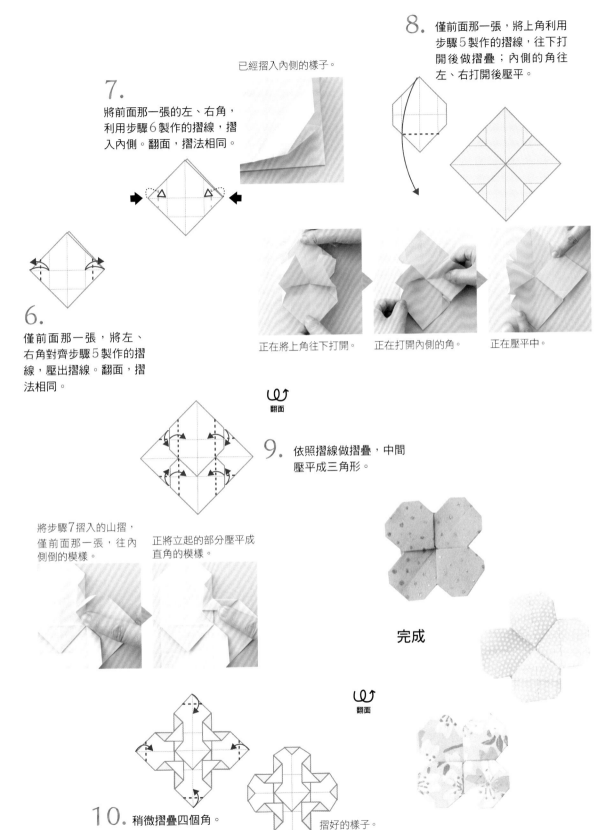

7. 將前面那一張的左、右角，利用步驟6製作的摺線，摺入內側。翻面，摺法相同。

已經摺入內側的樣子。

6. 僅前面那一張，將左、右角對齊步驟5製作的摺線，壓出摺線。翻面，摺法相同。

8. 僅前面那一張，將上角利用步驟5製作的摺線，往下打開後做摺疊；內側的角往左、右打開後壓平。

正在將上角往下打開。　正在打開內側的角。　正在壓平中。

ᘰↂ
翻面

9. 依照摺線做摺疊，中間壓平成三角形。

將步驟7摺入的山摺，僅前面那一張，往內側倒的模樣。

正將立起的部分壓平成直角的模樣。

完成

ᘰↂ
翻面

10. 稍微摺疊四個角。

摺好的樣子。

豬

完成尺寸：8cm寬（使用15cm 色紙時）

使用色紙	自由尺寸1張
材料・工具	筆（沒有也OK）

1. 在縱向與橫向各壓出摺線。

2. 左、右邊對齊正中央做摺疊。

3. 上、下邊對齊正中央，壓出摺線。

4. 四個角對齊正中央，壓出摺線。

5. 四個角利用步驟4的摺線摺入內側。

正在摺入的模樣。

6. 將步驟3的摺線☆對齊正中央摺線★，做階梯摺。

據說豬可以帶來幸運和財運。在德國，新年時會陳列很多豬形的蛋糕和麵包。又因為其多產、順產的緣故，也是孕婦的幸運物。

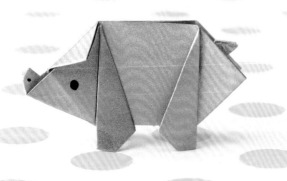

10. 尾巴的部分在內側做向內壓摺。

如圖，將前面稍微打開，會比較容易進行。

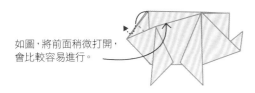

11. 將臉部突出的角摺入內側。

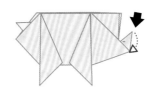

角已經摺入的樣子。

正在將尾巴摺入內側。

臉已經向內壓摺的樣子。

12. 右上的三角形，僅前面那一張沿著邊緣往前面摺疊；腳部的角稍微往內部摺入。翻面，摺法相同。

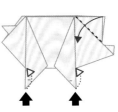

腳部末端的角已經摺入的樣子。

這邊是尾巴。

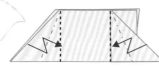

這邊是臉。

9. 右邊的角對齊★做向內壓摺（p.11）。左邊的角摺入內側，使三角形減半。

成為腳。

8. 僅前面那一張，將左、右邊做階梯摺。翻面，摺法相同。

放大　轉向

7. 往背面對摺。

完成

也可以畫上臉喔！

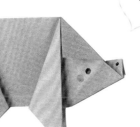

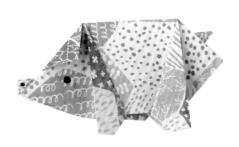

高橋奈菜

紙工藝作家和插畫家。除了與出版相關的活
動,還活躍於廣告、角色創作、工作坊和活動
策畫等廣泛的活動中。著有:《nanahoshiの大
人かわいいおりがみ》、《おひめさまおりが
み》(主婦之友社出版)、《nanahoshiの花お
りがみBOOK》(メイツ出版)、《花おりが
みの飾りもの》(誠文堂新光社出版)、「ど
うぶつおりがみ」系列(理論社出版)等等。
「nanahoshi(ななほし)」是商號。

高橋奈菜插畫網站
https://nanahoshi.com/

Instagram
@_nanahoshi_

書籍設計　橫田洋子
攝影　　　佐山裕子、松木 潤(主婦之友社)
影片製作　佐山裕子(主婦之友社)
摺紙圖作　高橋奈菜
Styling　ダンノマリコ
校對　　　田杭雅子
編輯　　　山田 桂
責任編輯　松本可絵(主婦之友社)

定價380元

愛摺紙 24

日本紙藝大師nanahoshi
漫步歐洲玩摺紙

作　　　者/高橋奈菜
譯　　　者/彭春美
總　編　輯/徐昱
執 行 美 編/造極彩色印刷製版股份有限公司
執 行 編 輯/雨霓

出　版　者/**漢欣文化事業有限公司**
地　　　址/新北市板橋區板新路206號3樓
電　　　話/02-8953-9611
傳　　　真/02-8952-4084
郵 撥 帳 號/05837599 漢欣文化事業有限公司
電 子 郵 件/hsbooks01@gmail.com

初 版 一 刷/2023年12月

國家圖書館出版品預行編目資料

日本紙藝大師nanahoshi漫步歐洲玩摺紙/
高橋奈菜著;彭春美譯. -- 初版. -- 新北市:
漢欣文化事業有限公司, 2023.12
152面;26x19公分. -- (愛摺紙;24)
譯自:nanahoshiの旅するおりがみEurope

ISBN 978-957-686-889-4(平裝)

1.CST: 摺紙

972.1　　　　　　　　　　112016885